世界名畫家全集　何政廣主編

庫爾貝 Courbet

藝術家出版社

寫實主義大師

庫爾貝
Courbet

何政廣◉主編

藝術家出版社

目　錄

前言 --8

寫實主義大師 ──

庫爾貝的生涯與藝術 〈文／郁斐斐〉 --------------10

●　叛逆的行動藝術家 ----------------------10

●　故鄉・力的泉源 ------------------------11

●　浪漫青年的自畫像 ----------------------15

●　官方沙龍展的常客 ----------------------18

●　寫實名畫
　　〈奧爾南的葬禮〉、〈打石工人〉 ---------19

●　忠實畫出路上所見 ----------------------27

●　毀譽總是參半的作品 --------------------35

●　寫實主義的先鋒畫家 --------------------47

● 對社會或現實事物的忠實反映 - - - - - - - - - - -47

● 狂熱展現瞬間與實際 - - - - - - - - - - - - - - - - - - -66

● 改變風格關鍵之作〈塞納河畔的姑娘們〉- - -68

● 〈睡夢初醒〉與〈夢鄉〉──
　　對女性身體的獻詩 - - - - - - - - - - - - - - - - - - -76

● 透視觀察的抒情奔放 - - - - - - - - - - - - - - - -82

● 反映抒情畫作的肖像人物畫 - - - - - - - - - - -97

● 打獵、動物與自然 - - - - - - - - - - - - - - - -106

● 永遠變化中的海與天空 - - - - - - - - - - - - -140

● 旺多姆圓柱惹禍上身 - - - - - - - - - - - - - - -162

● 創造個人獨立寫實繪畫風格 - - - - - - - - - -166

庫爾貝素描作品欣賞 - - - - - - - - - - - - - - - -174

庫爾貝年譜 -190

前言

　　庫爾貝（Gustave Courbet 一八一九～一八七七年）是法國寫實主義繪畫的重要代表人物。他在十九世紀法國畫壇掀起軒然大波，最受矚目的一件事是一八五五年世界博覽會，他專心為展覽而作的兩幅大畫〈畫室〉和〈奧爾南的葬禮〉被否決，於是他在會場對面搭起展覽棚，博覽會開幕同時舉行對抗性的命名為「寫實主義——庫爾貝繪畫四十幅個展」，並在展覽目錄上發表他的主張「我研究古人和今人的藝術，我不希望模仿任何一方。像我所見到的那樣，如實地表現出我這個時代的風俗、理想和形貌，——創造活的藝術，這就是我的目的。」這段文字後來就成為法國寫實主義繪畫的宣言。

　　寫實主義的來臨，是時代的要求，也是必然的趨勢。自命為寫實主義者的庫爾貝，衝破了這個潮流的種種障礙，而創造了活生生的藝術。曾有人請他畫天使，他說：「最好把天使帶給我看，我從來沒見過長翅膀的人，所以我不畫天使。」庫爾貝窮畢生精力，致力於將繪畫世界轉化為視覺的世界，沈著而銳敏的觀察力，使他對現實世界有著本能的信心。

　　庫爾貝出身於法國東部奧爾南農村的富裕農場家庭。初在柏桑松學法律，後來利用晚間到美術學校學畫。一八三九年到巴黎專攻繪畫，並埋頭臨摹研究羅浮宮名畫。庫爾貝創作全盛時期正值一八四八年二月革命，社會的進步思想活躍，他和同時代文學家福樓拜、左拉一樣，注意力放在社會生活觀察，因此畫出〈打石工人〉、〈奧爾南葬禮〉、〈簸穀者〉、〈畫家的畫室〉等名作，都是來自現實生活的刻畫，熱情歌頌勞動者，在法國畫壇上獨樹一幟。尤其是〈畫家的畫室〉，一個現實的寓意，概括了他七年藝術生活的情況，寬大室內聚集法國社會上中下階層各種職業者，他們沒有必然關連，卻有一定寓意，是庫爾貝的重要代表作。

　　庫爾貝參加一八七一年巴黎公社活動，革命失敗後遭到迫害，流亡瑞士，直到因病去世。他一生精力充沛，畫了上千張的繪畫作品，堅持寫實主義道路。他的繪畫和美學思想，對於十九世紀下半葉藝術文化的發展，產生重要影響。促使當時統治畫壇的「貴族藝術」，走向「平民藝術」的民主化新時代。

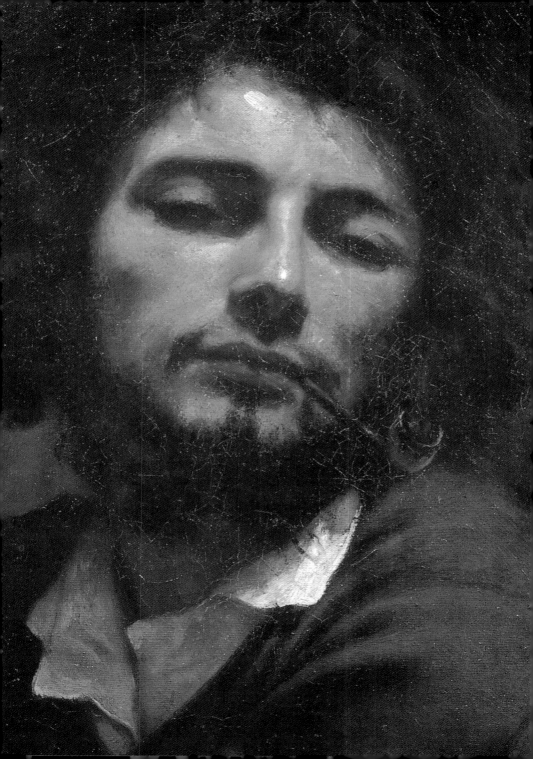

寫實主義大師
庫爾貝的生涯與藝術

　　十九世紀的繪畫，在走到印象主義之前，共有三位具有關鍵性地位的畫家，那就是古典主義畫派的最後代表人物安格爾、浪漫主義的代表畫家德拉克洛瓦、以及曾經發表自我宣言，以標榜寫實生活為創作依歸的庫爾貝。事實上，在政治與社會環境迅速變遷的當時，寫實主義的確在庫爾貝的手中得以具體成形化，建立了其在藝術史上不朽的地位。

叛逆的行動藝術家

　　不過，庫爾貝是一個具有獨立個性的畫家，他雖然了解該如何運用感官視覺來開啟並吸引別人的興趣，他也知道該如何對抗所謂的約定俗成，如何替藝術或藝術家寫下嶄新的一頁。不過他的個性，他對抗一切公眾、行政或批評的奮不顧身，離經背道的勇敢與熱情，行動力強烈，最後卻使他成了政治上的代罪羔羊。

　　庫爾貝的作品既引起爭議，也得到人們的崇敬，在那個標榜美的時代中，他「醜陋、卑賤」的畫作是獨樹一幟。他畫筆下所

奧爾南那安橋　1837 年　油彩、紙貼畫布　16.8×26.6cm　奧爾南庫爾貝美術館藏

鍾情表達的既有社會主義歌頌不已的勞工階級，也有各種讓人爭議或稱頌的裸體畫作，但是也有飛躍在畫布上的動物，大自然中的海、天空乃至錦繡繁花，以及他最熟知的故鄉奧爾南風景，毫無疑問的，庫爾貝是十九世紀最抒情的畫家，對一切認爲美的事物都一樣熱情奔放。

故鄉‧力的泉源

一八一九年六月十日，庫爾貝（Jean-Desire-Gustave Courbet）出生於法國奧爾南，一個瀕臨路易河畔的中型城市。父親雷吉斯‧庫爾貝是一名小有財富的中產地主，努力經營著自己所有的農地；母親西爾維亞‧烏多則是位務實的婦人，對庫爾貝一生的影響極大；他的祖父則是一七九三年時共和黨的退伍軍人。故鄉的生活體驗在日後的繪畫生涯中，成了他創造力的源泉，故鄉景物也常出現在他的畫作中。

庫爾貝共有四個妹妹，包括一八三四年在幼年時就去世的克

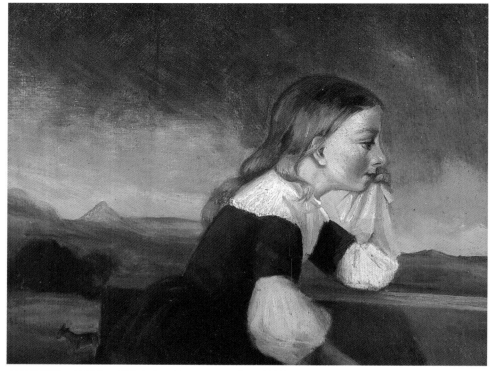

妹妹茱麗葉　1839 年　油畫畫布　21×26.5cm　烏貝達梵杜海特美術館藏

洛西；出生於一八二四年，後來嫁給當時畫家勒韋迪的佐埃，一
八七一年，當巴黎革命政府成立後，佐埃曾與庫爾貝斷絕兄妹的
關係，一九〇五年時佐埃最後死於獄中；另外就是庫爾貝最喜歡
的妹妹澤里埃，以及畫家靈感的重要泉源之一，也就是最常被畫
家當作模特兒的妹妹茱麗葉。

　　小時候在教會學校念書的庫爾貝並不是一名好學生，他曾經
跟隨一名神父學習素描，後來到法國柏桑松的皇家高中念書時，
他的繪畫老師則是當時柏桑松美術學院的校長——一位屬於法國
古典主義畫家大衛的忠實信徒。不過，庫爾貝既不喜歡學校的功
課，也不喜歡他的繪畫課，從小就是一個不願意一成不變接受固
有教條或規律的小小叛逆獨行俠。

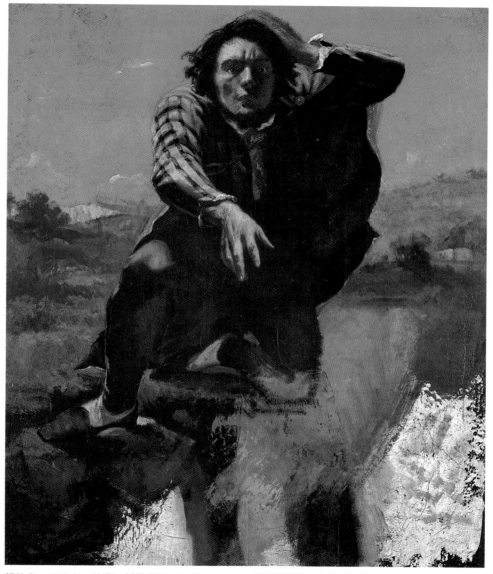

絕望者　1843 年　油彩、紙貼畫布　60.5×50.5cm　挪威奧斯陸國立美術館藏

　　一八四〇年，由於有一個堂哥在大學中任教，二十一歲的庫爾貝離開家鄉來到巴黎，他很快放棄了原先預備要攻讀的法律，決定把一生都奉獻給藝術。他愛上了羅浮宮，立刻成為那裡的常

皮耶・奧多　1843 年　油畫畫布　55×46cm　奧爾南庫爾貝美術館藏

客，經常模寫義大利文藝復興時的威尼斯畫派，以及十六世紀與
十七世紀荷蘭尼德蘭藝術家的作品。他也喜歡模寫浪漫主義畫家
如傑里柯、德拉克洛瓦的作品，不過庫爾貝始終以為模寫並不代
表全盤無異議的接受，他需要的是繪畫技法的磨練，不是一味追

戴頭巾的農家女　1848 年　油畫畫布　60×73cm　紐約私人收藏

尋前人的風格。

　　另外，他也在畫室中學習人物寫生。這一次，庫爾貝似乎很
認真，雖然他還是經常與他的老師埃斯及司徒貝持有不同的相反
意見，埃斯與司徒貝都是當時古典浪漫主義的畫家。

　　一八四一年時，庫爾貝以他的妹妹澤里埃與茱麗葉為模特
兒，替他們作畫像，也畫了一些自畫像，同時亦作了一些以寓言
故事為體裁的畫作，如〈從死亡與愛情中脫身的男人〉、〈四月三
十日巫婆聚會的夜晚〉。

浪漫青年的自畫像

圖見 84、85 頁　　一八四四年，庫爾貝的作品〈帶黑狗的自畫像〉第一次被沙

龍展所接受，這是法國官方所舉行的定期藝術作品展覽，也是庫
爾貝的初次嶄露頭角。之後庫爾貝每年都送交作品到沙龍參展，
雖然有些被接受，也有不少作品遭到拒絕，但是他似乎永遠也不
會灰心或退縮，對自己是信心滿滿，每年都能創作出截然不同風
格的畫作。

其實，庫爾貝一直對政治的活動並不過分熱心，一八四八年
當法國爆發二月革命，成立第二共和國時，庫爾貝雖然支持，卻
很少參加政治性活動。不過，當時庫爾貝在三十二街的畫室卻是
畫家或藝評家們聚會的好場所，例如柯洛、波特萊爾、尚佛勒里、
杜米埃、德康、法蘭西斯哥、什納瓦爾，以及評論家兼作家的迪
朗蒂、朱爾、瓦萊斯、希爾韋斯特、普朗什和出身伯爵的畫家與
評論家布魯頓等人。庫爾貝的畫室也成為後來寫實主義運動得以

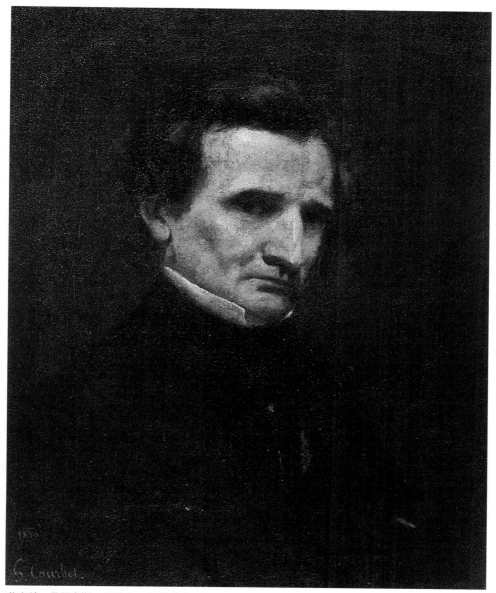

艾克特·貝里奧斯　1850 年　油畫畫布　60.5×48cm　巴黎奧塞美術館藏（上圖）
波特萊爾肖像　1848～1849 年　油畫畫布　53×61cm　法國蒙彼利埃法布爾博物館藏（左頁圖）

萌芽發展的根源之地。

　　一八五一年十二月二日，當政府被推翻時，庫爾貝並沒有

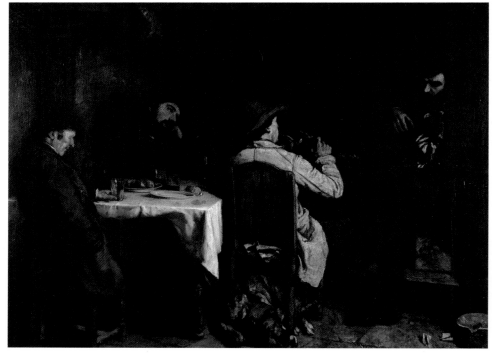

在奧爾南晚餐之後　1849 年沙龍展　油畫畫布　195×257cm　法國里昂藝術與歷史博物藏

接受任何的官職，他的好朋友馬克斯‧比肖因此逃往瑞士，庫爾
貝則埋首於繪製作品〈消防隊的出發〉中，不過，他已經被警告
要注意言論小心。 圖見 26 頁

官方沙龍展的常客

　　一八四九年到一八五五年是一個庫爾貝畫作豐收的年頭，他
的傑作一幅又一幅的接著出籠。一八四九年的沙龍展，他共送出
了六幅作品，包括了〈奧爾南的葬禮〉、〈打石工人〉。一八五二 圖見 27 頁
年，他展出了〈農村少女〉，一八五三年是〈浴者〉，一八五五年 圖見 31、37 頁
則爲〈畫家的畫室〉。 圖見 54、55 頁

　　有人以爲庫爾貝最成功的作品是其在一八四九年的〈在奧爾
南晚餐之後〉，這幅畫也吸引了兩位畫壇上重量級人物的注意。

德拉克洛瓦就曾經如此說：「這裡有位發明家，是一種革新，突然地冒了出來，是史無前例的。」而安格爾卻表示：「這是一種才能的浪費，讓人心痛，畫的結構既一無是處，畫作也一無是處，這個傢伙只是個引人注意的獨行客。」

我們可以看到其實庫爾貝是率先把看上去好像是微不足道的主題，「違規」地用大格局來處理小事物。至少根據荷蘭的傳統，格局不大的作品，需要完全精細的繪寫，大格局作品則多半用來描繪一些攸關社會的重大事件。庫爾貝的〈在奧爾南晚餐之後〉中的四位紳士，彈琴的、打盹的、抽煙的與發表高論的，都完全沒有什麼重要性，他們只是非常平常的四位法國男士，是畫家生活中的四個平凡人物：父親雷吉斯、音樂家普馬耶、點煙的阿道夫·馬雷以及正在聆聽的庫爾貝，都屬於一八五〇年代法國人常做的平常事。

庫爾貝拒絕粉飾真實，甘心冒犯批評。也許德拉克洛瓦能夠看到庫爾貝所描寫的人性，而重視線條造型，喜歡營造如畫般作品的安格爾就很較難接受了。

寫實名畫〈奧爾南的葬禮〉、〈打石工人〉

比較起來，庫爾貝另外一幅作品〈奧爾南的葬禮〉可能更「玷汙」了庫爾貝在當時作為畫家的名聲。

在一八五一年的沙龍展上，〈奧爾南的葬禮〉真正是毀譽參半，當時的《評論報》稱之為「誠實抒寫的醜陋祭典」，批評者以為庫爾貝似乎不但要忠實地描寫現實，他還誹謗、揭發、愚弄他畫作中的主題人物，是有條有理、有計畫地「讓他們醜陋」。特別是兩個領隊，「他們驕傲的臉上染著朱紅色，神情興高采烈。」

事實上，這是一種誤解的詮釋，庫爾貝絕無意讓他畫作中的人物成為巴黎人的嘲笑對象。這幅作品構思與完成在一八四九年到一八五〇年間，庫爾貝自己如此寫著：「全村的人民都來參加這個讓人意想不到的葬禮。體重達四百磅的市長已經擺好了姿

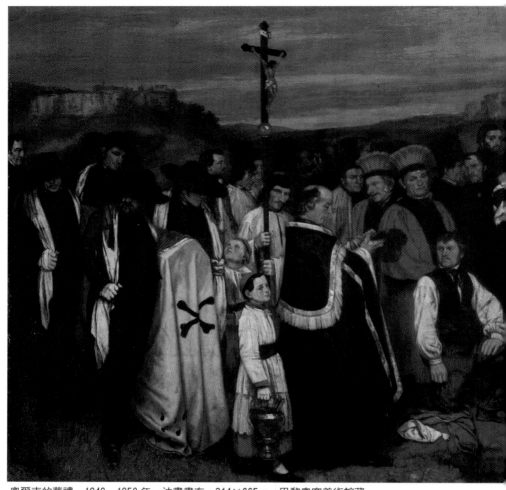

奧爾南的葬禮　1849～1850 年　油畫畫布　314×665cm　巴黎奧塞美術館藏

態，還有教區的牧師、抬棺者、公證人、副市長馬雷、我的朋友
們、父親、唱聖詩的小孩、挖墳地的工人、穿著一七九三年時代
革命軍服的老退伍軍人、一條狗及送葬的人群。還有兩位領隊（一
個鼻子像櫻桃，但是比櫻桃大多了而且有五吋長）、我的妹妹及
其他的婦人等。我本來有意不要畫出指揮合唱的教區牧師，可是
有人來警告我如果不把他畫出來，他會相當懊惱。」

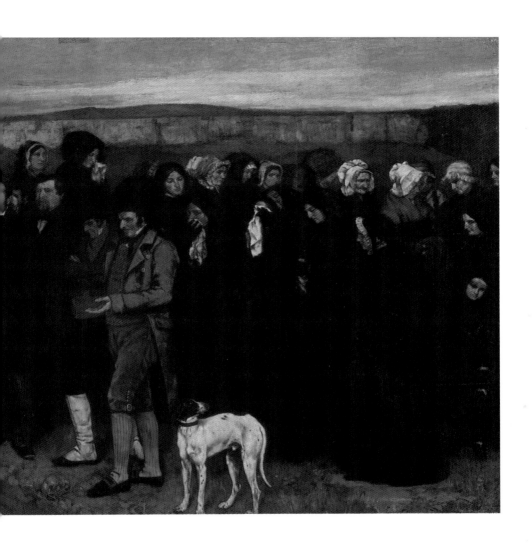

　　庫爾貝是不可能和他的鄰居或者他所親近的人開這種大玩笑
的，雖然葬禮中的兩個領隊者，也就是靠種葡萄為生的米賽勒先
生與鞋匠皮耶‧克萊門，在畫面上都因為穿著紅袍，又因為被顏
色所強調的傲慢的臉而顯得十分惹人注意，但是他們本來就是奧
爾南世界中的一部分，肥胖的市長在當時更是赫赫有名。也許這
幅畫的確會讓人發出會心的微笑，但是畫家絕無一絲惡意或者不

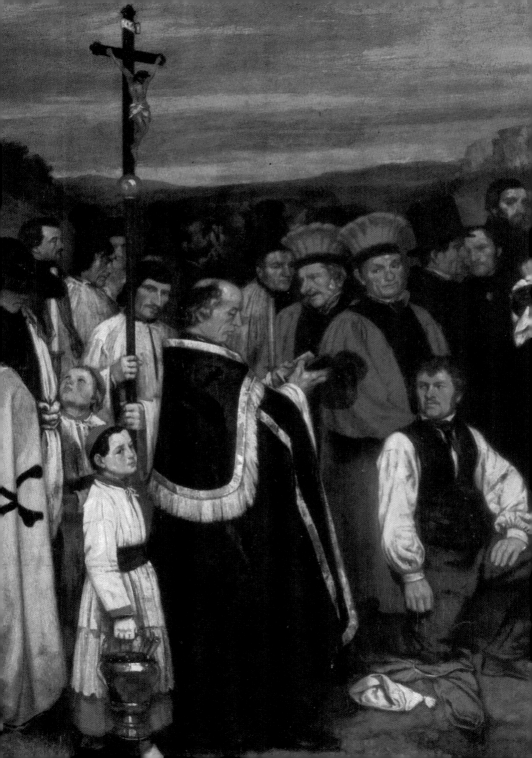

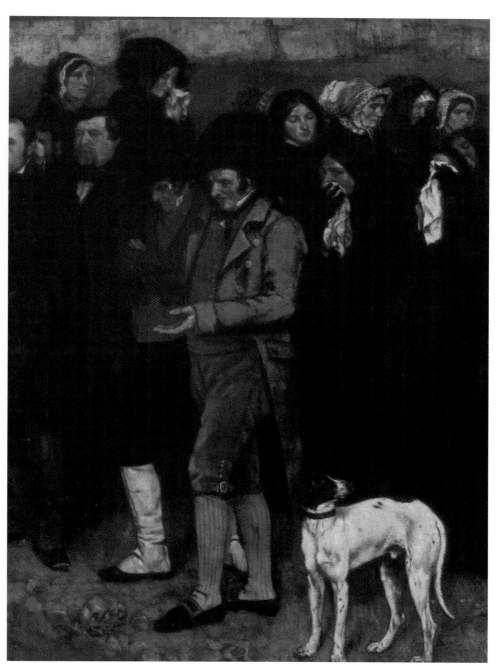

奧爾南的葬禮（局部）（左頁圖、上圖）

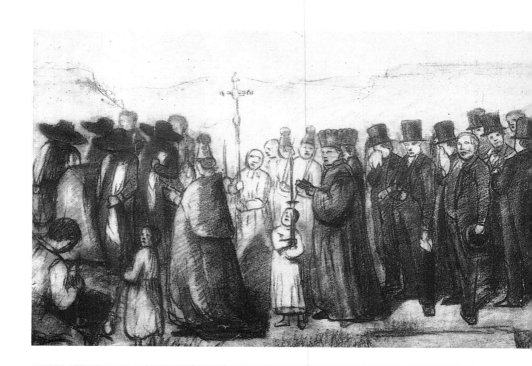

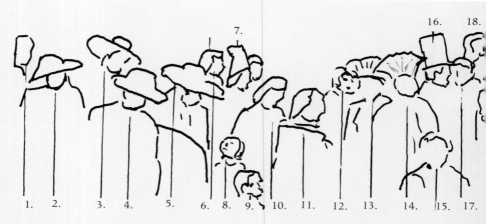

1. Jean-Antoine Oudot (grand-père de Courbet).
2. Jean-François Eusèbe Crevot.
3. Alphonse Bon.
4. C.L. Promayet.
5. Étienne Nodier.
6. Max Buchon.
7. Constant Cauchye.
8. François-Constant Panier.
9. Claude Joseph Journet.
10. Félicien Colard-Claudame.
11. Benjamin Bonnet.
12. Promayet.
13. Pierre-Xavier, Maurice Clément.
14. Jean-Baptiste Muselier.
15. Antoine Joseph Cassard.
16. Claude Joseph Sage.
17. Régis Courbet (père du peintre).
18. Urbain Cuenot.

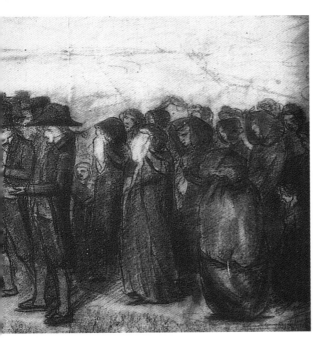

奥爾南的葬禮習作　1849 年
炭筆、藍色紙　36×94cm
法國柏桑松美術館藏（左圖）

〈奥爾南的葬禮〉人物說明圖（下圖）

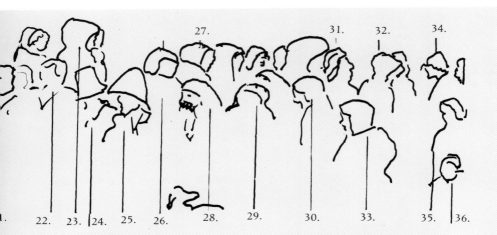

19. Adolphe Marlet.
20. Guillaume, François Bertin.
21. Hippolyte Proudhon.
22. Prosper Teste.
23. Joséphine Beauquin.
24. Jean-Baptiste Cardey.
25. François Pillot-Secretan.
26. Françoise Garmont.
27. Françoise Roncet.
28. Juliette Courbet.
29. Zoé Courbet.
30. Zelie Courbet.
31. Jeanne Groslambert.
32. Mme Promayet.
33. Jeanne Philiberte Etevenon.
34. Félicité Colard-Taland.
35. Sylvie Oudot (la mère du peintre).
36. La petite Teste.

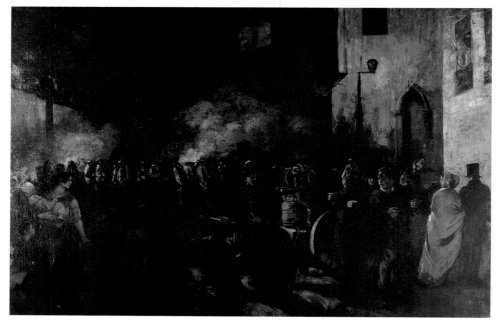

消防隊的出發　1850～1851 年　油畫畫布　388×580cm　巴黎小皇宮美術館藏

友善，庫爾貝只是畫出了當時每個人所看到的實景。

　　至少奧爾南的地方人士就對這幅畫沒有什麼爭議，也不覺得那其中有任何諷刺，他們也不會像其他地方的人那樣覺得畫面不夠優美，就因為那是一種「寫實」。事實上，在黑色衣服群中的紅袍與白色服飾，反而讓葬禮儀式添加了一種豪華感。

　　〈打石工人〉畫於一八四九年的冬季，在一八五〇年到五一年的沙龍展中展出。同樣啟發人的是，一件明顯描寫現實的作品，卻變得複雜而不單純。一八四五年十一月二十六日，庫爾貝寫給好友佛朗西斯‧韋的信中表示：「當我驅車到聖德尼城堡去作風景寫生時，在路上看到兩個打石的工人，我停下車，腦中突然出現了繪畫的靈感。」庫爾貝這樣形容著：「七十歲的老人正痀僂著身體在工作，他的頭上戴著草帽，粗劣質料的褲子是由破補丁

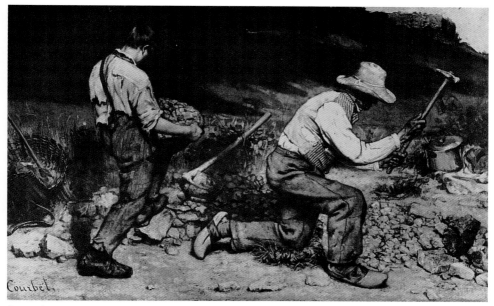

打石工人　1848 年　1850～1851 年沙龍展　油畫　129×149cm　該畫因德國得勒斯登博物館受到轟炸而被毀

所打成，在他破了的農夫鞋中，一隻藍色的破襪子露出了他的腳跟。老人跪在地上，年輕人站在他的身後，那是因為一個剛做完了工，一個才剛開始。」

忠實畫出路上所見

　　有人以為這幅畫是庫爾貝對人類命運的一種沈思。不過透過照片，（該畫不幸因得勒斯登美術館在二次世界大戰中受到轟炸而被毀，如今只留下了照片），圖中的兩個主角人物，一個的臉被掩蓋在草帽之下，另一個則以背相對，畫面並未強調情緒上的張力。推想起來，畫家應該並沒有想要藉著他們裂口的鞋子或破舊的衣褲來教訓或嘗試訴說命運的無奈，畫家很可能只是想簡單、忠實、專心地畫出了他在路上的所見而已。

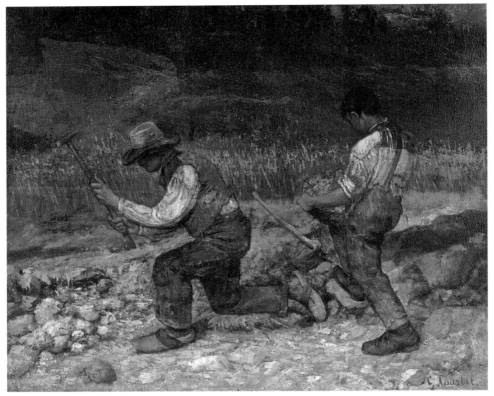

打石工人習作　1849 年　油畫畫布　瑞士文特土爾萊因哈特收藏館藏（上圖）
打石工人習作（局部）（右頁圖）

　　我們不要過分驚訝庫爾貝為什麼會在當時不斷受到責難，或不斷被批評作品畫得「太醜」，要知道，那是個中產階級社會地位剛得到勝利的時代，藝術批評者的社會地位突然地被升高起來。

　　其實所有主張寫實的畫家，如當代法國畫家杜米埃，或者後來被認為對寫實主義有影響的義大利十六世紀畫家卡拉瓦喬也都有著一樣的經歷。因為對照了傳統鮮明、明亮的學院派畫作後，「寫實」很容易被認為是又「醜」又「髒」。事實上，這也是在視覺習慣被打破時，爭議自然難免的一種必然結果。

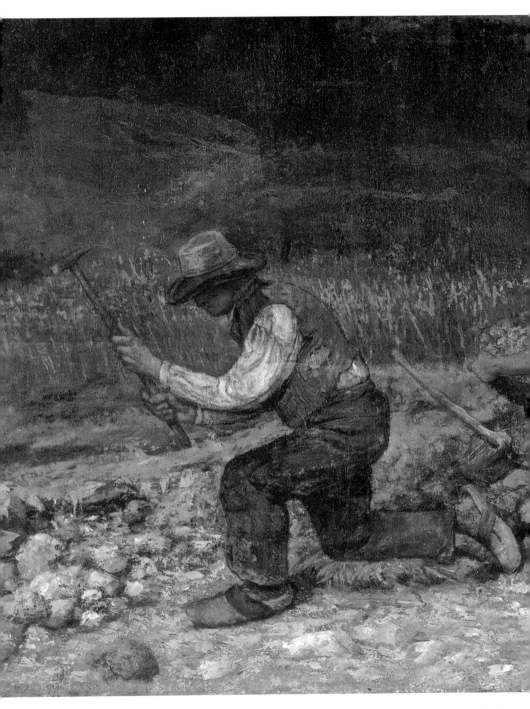

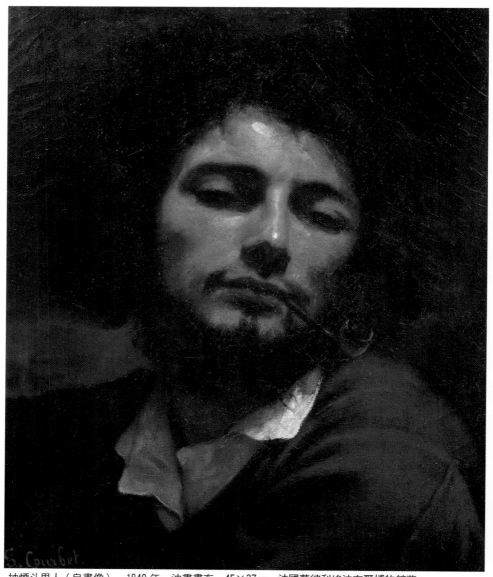

抽煙斗男人（自畫像） 1849 年 油畫畫布 45×37cm 法國蒙彼利埃法布爾博物館藏

從市集歸來的弗拉吉農人，奧爾南　1850～1855 年　油畫畫布　206×275cm　法國柏桑松美術館藏

　　庫爾貝曾對其在一八五○年到一八五一年間的作品〈消防隊的出發〉曾經這樣注釋著：「在巴黎的夜晚，消防隊員正要出發去滅火。」可是這幅畫後來一直讓人百思莫解的是，畫中的消防隊長為什麼與他的隊員會背道而馳？在畫的右邊，還有一對中產階級夫婦，似乎一心只想趕快逃離現場。

　　有人以為這幅畫所寓寫的是年輕的拿破崙三世從城堡中逃亡的故事，暗喻拿破崙想要撲滅一八四八年的社會戰亂之火，而畫面上閃耀的火光，似乎已經包圍了所有的人，對所有人都形成威脅。姑且不論這究竟是不是一幅只是單純的、平常的寫實性描繪，或者真的讓人聯想到一八四八年的戰亂年代，（不過當時替庫爾貝這幅畫做技術顧問的消防隊副隊長，後來在軍事政變後被控訴

從市集歸來的弗拉吉農人，奧爾南（局部）（上圖、右頁圖）

奧爾南小山谷間鄉村姑娘
給牧牛少女禮物　1851 年
油畫畫布　195×261cm
美國大都會美術館藏
（上圖）
奧爾南小山谷間鄉村姑娘
給牧牛少女禮物（局部）
（下圖）

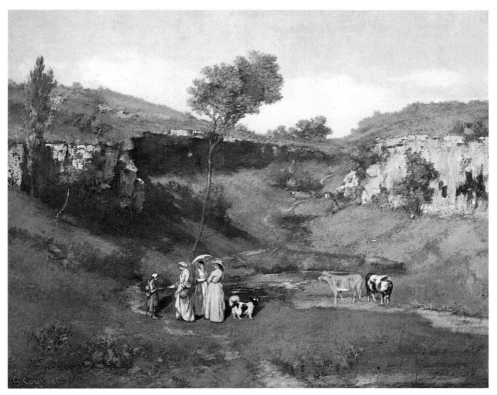

農村少女　1851 年　油畫畫布　54×65.4cm　法國利茲市立美術館藏

為縱火犯。）不過，庫爾貝的確成功地畫出了救火的英雄們，讓觀畫者受到感動卻是不爭的事實。

毀譽總是參半的作品

在一八五二年沙龍展中，庫爾貝的作品〈農村少女〉也一樣受到了批評。三位農村少女正是庫爾貝的三個妹妹，右邊是佐埃，陽傘下的是茱麗葉，面對小女孩的則是澤里埃。當時的批評家居斯塔夫‧普朗什認為該畫是「醜陋粗簡」，另一位批評家泰奧菲爾‧戈蒂埃則發現：不幸的，「澤里埃看起來像個穿著週日上教

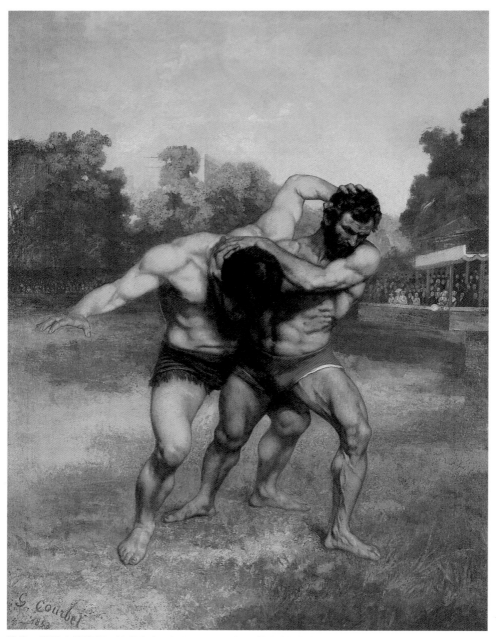

摔角　1853年沙龍展　油畫畫布　252×198cm　匈牙利布達佩斯塞布姆・維塞蒂美術館藏

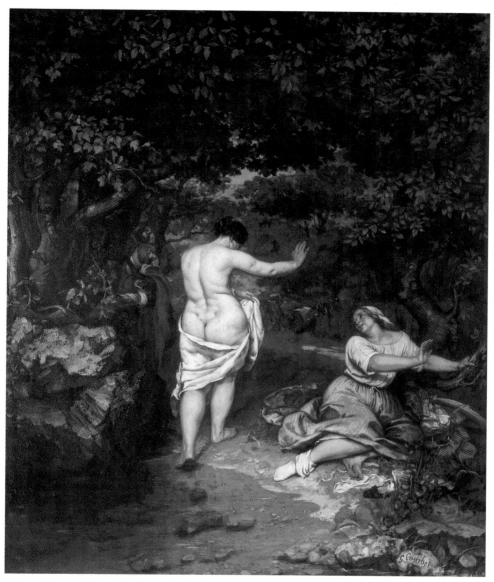

浴者　1853 年沙龍展　油畫畫布　227×193cm　法國蒙彼利埃法布爾博物館藏

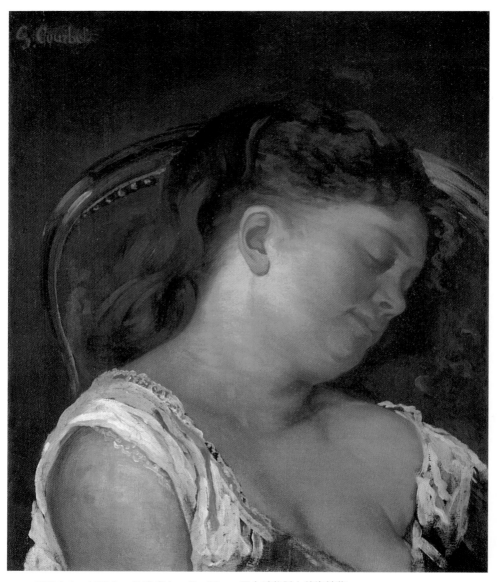

睡眠女人　1853 年　油畫畫布　46×38cm　日本千葉縣立美術館藏

堂正式衣服的廚娘」，連畫面上的狗他都覺得是條不能入畫的雜種狗。

　　根據當時評論家的看法，庫爾貝是固執地表露他對笨拙、奇怪人類的輕蔑。其實當時的庫爾貝只是不被傳統畫家的風景畫，或者巴比松派風景畫家如盧梭的理論所感動，要知道他從來都反對因襲或虛偽的藝術，總希望創造出一種屬於自己的全新風格。

　　一八五三年的沙龍展中，庫爾貝的〈摔角〉、〈浴者〉、〈睡夢中的紡紗女〉，一方面引起了更大的震驚，一方面也獲得了更多的掌聲與肯定，顯然畫家在處理畫面上的糾結與複雜實是相當精彩的。

　　〈浴者〉與〈摔角〉畫的都是裸體，兩者有其相同也有其相異之處：一幅是兩個雄糾糾、充滿肌肉的男體，一幅描繪的是極端陰柔的裸體女性；男性的裸體是面向觀者，女性的裸體則是背向觀者；張力在緊繃與強烈的表情中表現。不過，大家又在猜為什麼〈浴者〉中的婦人要伸出手來，為什麼庫爾貝要把裸體女人放在風景畫中？為什麼浴者有如此肥胖巨大的屁股？

　　相形之下，〈摔角〉看起來好像就單純多了，摔角者為求勝利，用力按住對方頭頸的動作，自然讓人一目了然，可是也有人提出懷疑：為什麼摔角者的肌肉是如此誇張？摔角者腿上突出的血管，以及坐著浴者所穿著的短襪，看起來又是那麼刺眼、低俗與粗暴？

　　雖然庫爾貝的「現代畫」，對古典傳統畫題的處理充滿了挑釁與突破，但是以今天的眼光來看，我們應該不會再說安格爾的〈土耳其浴者〉就較之美一點，或者庫爾貝所畫的母牛般碩壯的女人就太不優雅而難登大雅之堂。重要的是他們兩人的作品不管是美也好，醜也好，都代表了一種創新、一種轉變，都打破了一個固有的習慣，能把人們的眼睛洗得更亮一些，能替他們的品味加上那麼一點點調味的鹽。

　　〈睡夢中的紡紗女〉是幅平靜而安詳的作品，我們彷彿可以覺得連睡夢中人的呼吸都是那麼安靜無聲。畫中恬然入睡的是庫

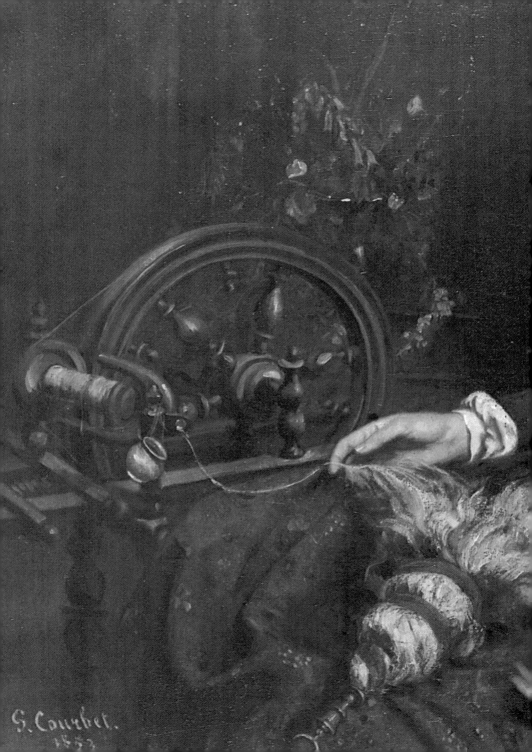

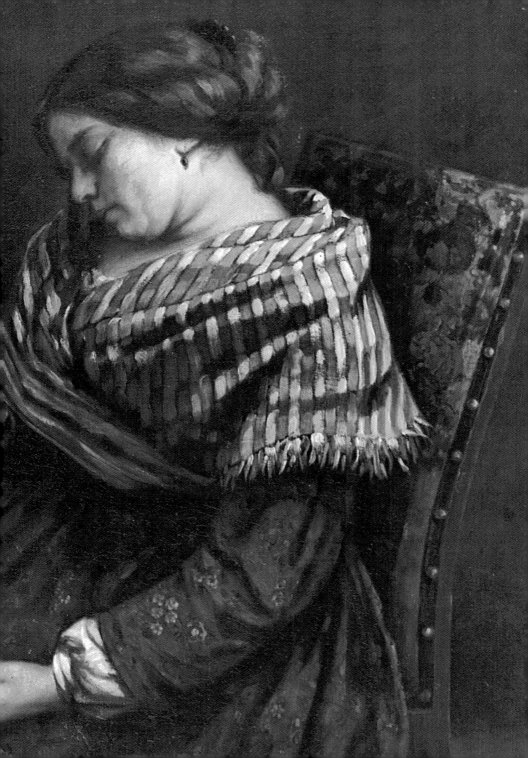

阿佛列德・布魯懷斯　1853 年　油畫畫布　91×72cm　法國蒙彼利埃法布爾博物館藏（上圖）
睡夢中的紡紗女　1853 年沙龍展　油畫畫布　91×115cm　法國蒙彼利埃法布爾博物館藏
（背頁圖）

尚佛勒里肖像　1854 年　油畫畫布　46×38cm　巴黎奧塞美術館藏

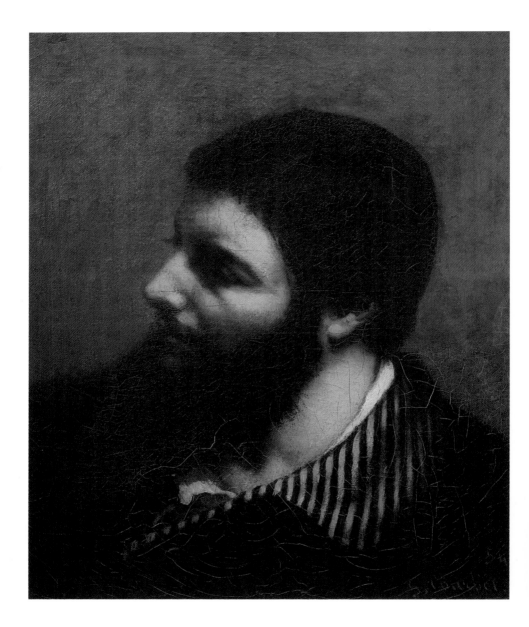

爾貝的妹妹澤里埃（不過也有人以為那只是一個女僕或擠牛奶的
女工）。畫中人物的圍巾與衣服的花色都告訴我們她是個鄉下姑
娘，但是椅套、桌布卻讓人聯想起當時中產階級舒服安逸的家居
生活，不再有飢餓，也不再有惡運。

西班牙婦人肖像
1854 年　油畫畫布
81×65cm
美國費城美術館藏
（右圖）

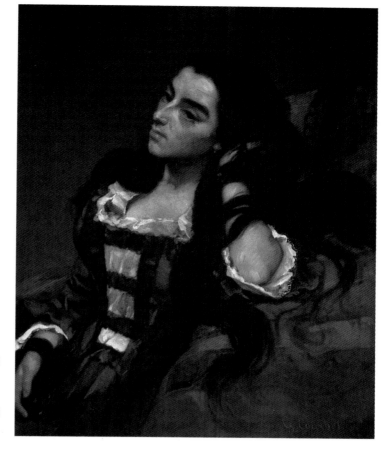

條紋衣領的男子（自畫
像）　1854 年
油畫畫布　46×37cm
法國蒙彼利埃法布爾博
物館藏（左頁圖）

　　從勒南兄弟到維拉斯蓋茲、謝夫爾，繪寫女子紡紗或者出浴
都不是什麼新畫題，也許畫家喜歡藉著紡紗軸線與女體，來表達
他們結合曲線的技巧。在這幅畫中，軸線、鬆垂的紡線以及女體
的曲線都成為絕佳的對比，透過繞線桿上的紅緞帶，圍巾上的條
紋，也織出了一個可以讓人看得見的夢境。

　　一八五三年，庫爾貝的作品〈摔角〉、〈浴者〉與〈睡夢中的
紡紗女〉被來自法國蒙彼利埃的藝術收藏家阿佛列德・布魯懷斯
所收購，阿佛列德也是當時畫家柯洛的瘋狂愛好者。

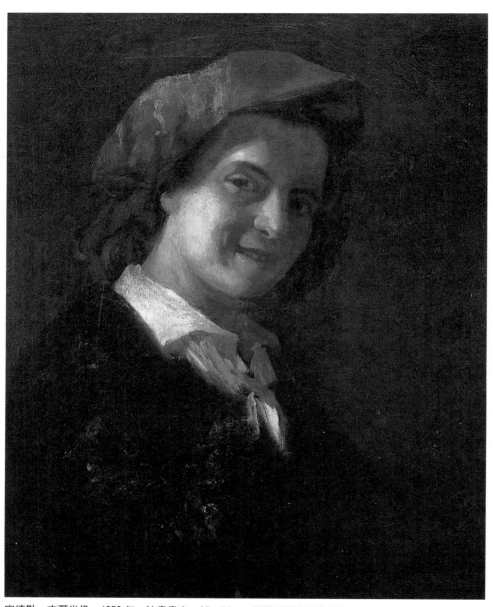

安德勒・吉爾肖像　1856 年　油畫畫布　65×54cm　阿根廷國立美術館藏

寫實主義的先鋒畫家

一八五五年的國際博覽會，審查委員雖然接受了庫爾貝所送去的十一張畫，但是卻拒絕了他的作品〈奧爾南的葬禮〉以及〈畫家的畫室〉。憤怒之下，庫爾貝決定自費租用場地，政府也同意租給了他在蒙田巷的展覽場地，在這場首次的個人畫展中，三十六歲的庫爾貝共展出了四十幅作品，將庫爾貝的畫家生涯推到高峰點。他的地位與安格爾及德拉克洛瓦齊名，三人也從此成為寫實主義、古典主義與浪漫主義的三大代表巨擘。雖然這次破天荒的展覽，在財務上的回收十分普通，但是也從此替寫實主義奠定下不容忽視的藝術史地位。

寫實主義的名詞最早是由當時的評論家尚佛勒里以其新聞從業人員的天才與卡斯格納瑞等人所一起提出來的，庫爾貝則是這股對抗古典派與浪漫派行動的寫實主義先鋒畫家。

一八五五年，庫爾貝在他所發表的個人展的目錄上曾經如此聲明著：「我曾經毫無偏見地研習過古代與現代的作品，也沒有受到什麼特別根深柢固的技法或學院派教誨，我也不願再模仿別人所創下的風格作品。只希望自己能從對整體傳統的繪畫知識與了解中抽離出來，以傳統為根基，合理地、個別地創造出屬於我自己的個人風格。」我們姑且不論他是否過分自大，但是這位一向喜歡單槍匹馬作一名獨行俠的畫家，明白地表明了自己要脫離古希臘雕刻家菲狄亞斯的綑綁。

庫爾貝同時也宣佈自己「在詮釋社會風俗、理想以及我所看到的社會各個不同的層面上，我不只是要作一位畫家而已，而且也要成為一個真正的男子漢，要畫出屬於現代的作品，那就是我的目標。」

對社會或現實事物的忠實反映

寫實主義尊重真實的現實，摒棄原先繪畫藝術所具有的文學或象徵性意義，反對畫歷史畫及神話畫，認為繪畫應該是個人對

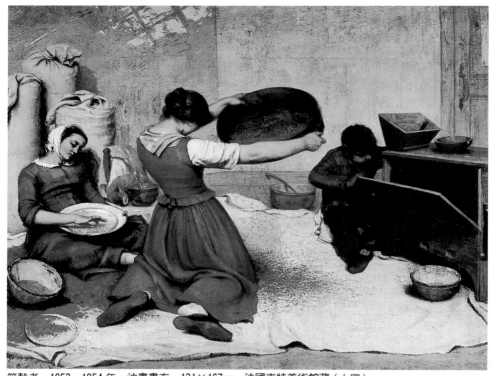

簸穀者　1853〜1854 年　油畫畫布　131×167cm　法國南特美術館藏（上圖）
簸穀者（局部）（右頁圖）

當代社會或現代事物的一種忠實反映。就好像尚佛勒里對庫爾貝
〈奧爾南的葬禮〉所作的批評一般：「雖然這只是一個小城的葬
禮，但是卻代表了法國所有小城的所有葬禮。」

　　不過，雖然發表了這樣寫實的宣言，庫爾貝並不甘願從此為
自己樹立下藩籬，他曾如此辯解著：「把寫實主義的頭銜強迫推
銷給我，就好像一八三○年時，把浪漫主義加諸在人身上一樣。
沒有一個主義對畫家是屬於正確的評價。」一八五七年把庫爾貝
帶到寫實主義聖殿中的尚佛勒里也有同樣的看法：「我對所有加
上主義的字眼都覺得遺憾，基本上這都是一種過程的形容，是一
種過渡時期的代表性名詞。」

山中家屋　1852 年　油畫畫布　33×49cm　俄羅斯莫斯科普希金美術館藏

庫爾貝亦表示：「我不喜歡學院，不喜歡旗幟，不喜歡組織，也不喜歡教條。我不會只待在小小的寫實主義殿堂中，即使我必須要作其中的神像。」這是一個運動啓始者的自我內省，他不願意只侷限在自己所建立的範疇之中，特別是如果他還有翅膀，還想繼續向上高飛。

庫爾貝也的確沒有始終如一的從事著「寫實」，或者完全忠實地畫一些屬於反映當時社會的體裁。事實上，至少這位對鄉下環境與鄉間生活熟悉的畫家，就對十九世紀的工業革命，機械對人類生活所帶來的影響一無興趣，相反的，他畫筆下的紡紗者可能還更接近安格爾，有著擬古的情懷而完全不是強烈表達那個正走向工業的現實作品。

不過在當時，有不少好事的批評者都喜歡自行對庫爾貝的作

帕拉維斯海邊　1854 年　油畫畫布　39×46cm　法國蒙彼利埃法布爾博物館藏

品添加屬於自己的看法，或者硬替他加戴一些屬於社會主義或寫
實主義的帽子。例如出身伯爵的評論家布魯頓就以為，庫爾貝〈浴
者〉中的大屁股女人，正說明了中產階級的一個表徵，也就是「被
肥油與奢華所導致變形的肥胖中產階級們，他們在層層的肥肉
下，已經沒有再讓理想喘氣的餘地，也註定了懦弱終身的命運，
畫中的浴者就是一個愚蠢、以自我為中心的化身。」

會議歸來　1862 年　油畫畫布　73×92cm　布魯塞爾美術館藏可能是 1862 年被毀作品的複製品

　　布魯頓一八六五年死後所出版的書中，也曾批評庫爾貝一八
六二年到六三年的作品〈會議歸來〉：「庫爾貝想要告訴我們的是
宗教戒律是完全無用的，也就是說，宗教最終不過只是一種理想
性的思考，能幫助牧師營造完美的人格與道德，最後也終將不堪
一擊。」他繼續說道：「也只有藝術家才能夠從中破繭而出，才
能打破教條下的理想形象。」布魯頓以為庫爾貝的〈會議歸來〉
是屬於反映時代的作品，「在二十五年前，或者二十五世紀前，
這都是根本不可能發生的事情。」

　　其實，庫爾貝在給他父親的信中卻表示：「這幅畫的批評實

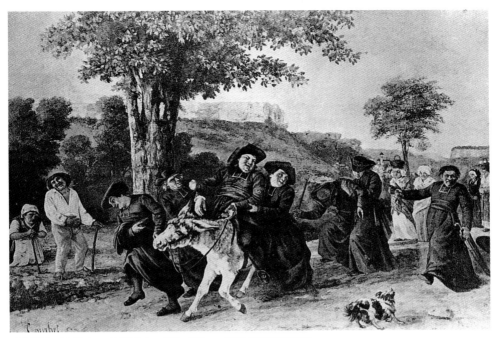

會議歸來　1863 年　油畫畫布　229×330cm　布魯塞爾美術館藏

在是十分可笑。」他指出，畫中的牧師剛從主教教區的會議中回來，這種會議是由各個地區輪流主辦，當然包括了奧爾南的教區。這種會議不但讓牧師有機會聚集一堂來討論各教區發生的問題，也給了他們一個享受佳餚美酒的機會。

自從塔爾吉夫時代後，教士為宗教獻身，就被塑造得完全不夠人性化。庫爾貝筆下的牧師們似乎喝醉了酒，腳步蹣跚、舉步維艱，有一個教士正面對著樹前的大洞沈思，不過臉上絕沒有什麼不悅或者後悔的表情，有一個農夫在一旁對著眼前的景致偷笑，而他虔誠的太太，則跪在一旁為教士們禱告。

當有人問起，畫面上的老牧師到底用他的拐杖在打什麼時，庫爾貝的解釋是：「你難道看不出來嗎？他正在鞭打異教徒。」

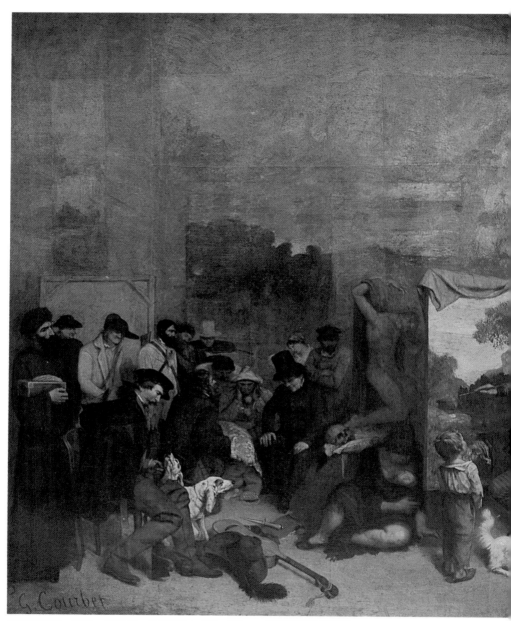

畫家的畫室　1854～1855 年　油畫畫布　361×598cm　巴黎奧塞美術館藏

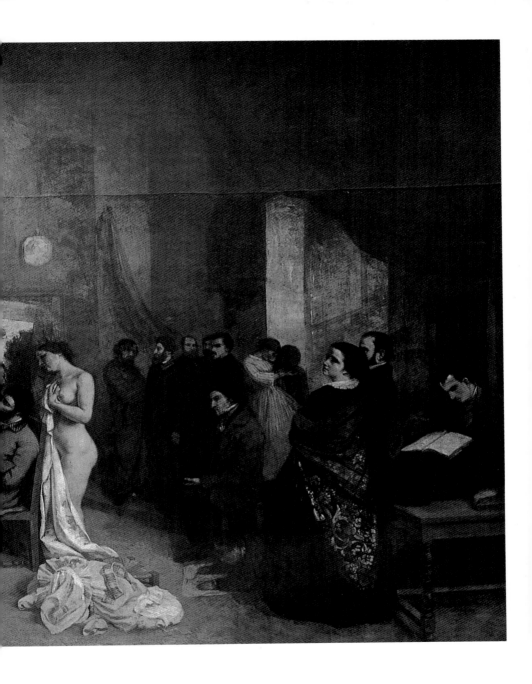

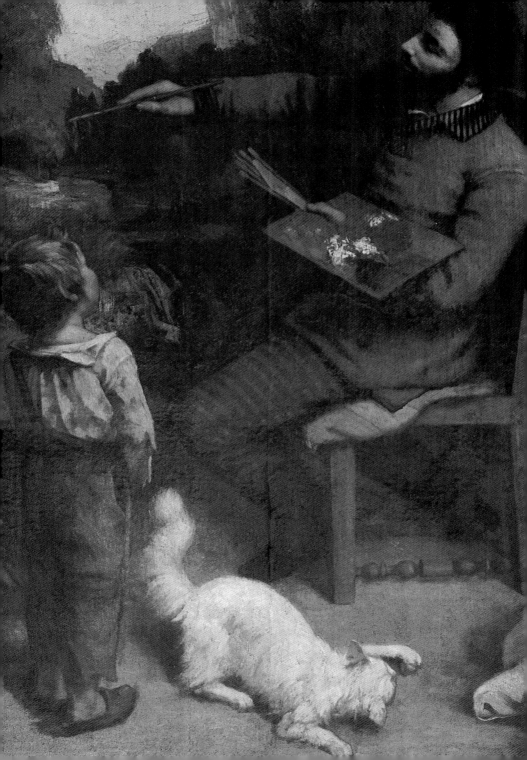

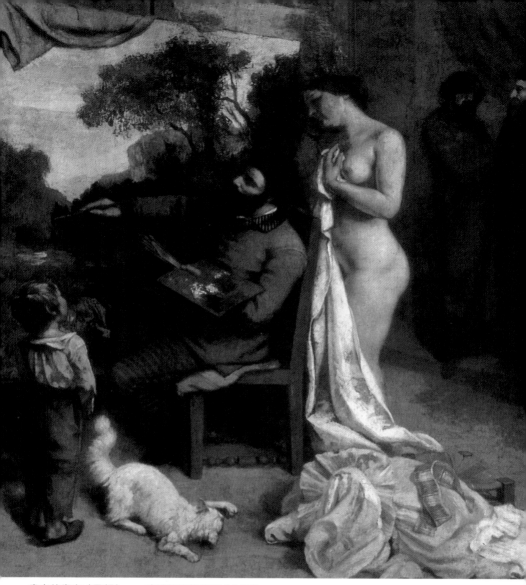

畫家的畫室（局部）——庫爾貝和模特兒（上圖）

畫家的畫室（局部）——沙巴提耶夫婦（右頁圖）

畫家的畫室（局部）（前頁左圖）

畫家的畫室（局部）——小孩和狗（前頁右圖）

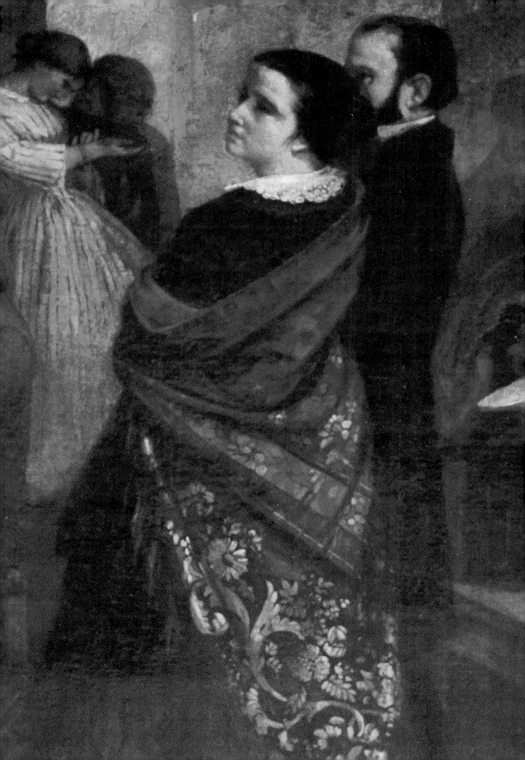

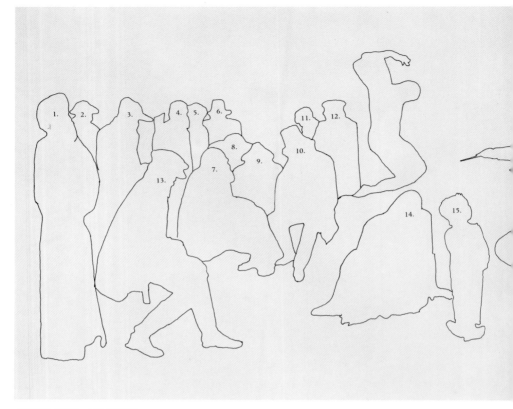

〈畫家的畫室〉人物說明圖

1. Le Juif.
2. Le Curé.
3. Le Républicain.
4. Le Chasseur.
5. L'Homme à la toque.
6. Le Faucheur.
7. Le Marchand d'Habits.
8. Le Saltimbanque.
9. L'Asiatique.
10. Le Croque-mort.
11. La Grèce
 ou femme du peuple.
12. Le Prolétaire.
 Alphonse Herzen?
13. Le Braconnier.
 Napoléon III?
14. La Femme irlandaise

15. Enfant contemplant le tableau.
16. Gustave Courbet.
17. Le Modèle.
18. Alphonse Promayet.
19. Alfred Bruyas.
20. Pierre-Joseph Proudhon.
21. Urbain Cuenot.
22. Max Buchon.
23. Champfleury.
24-25. Couple d'amoureux
 (modèle pour la femme : Juliette).
26-27. Couple d'amateurs
 M. et Mme Sabatier
 ou Mme Sabatier (une autre)
 et Alfred Mosselman.
28. Le fantôme de Jeanne Duval.
29. Baudelaire.

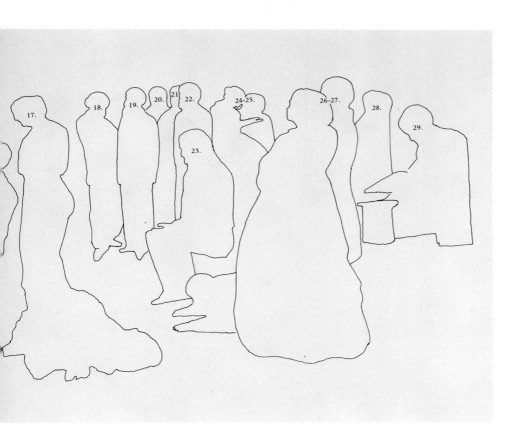

也有一位批評家以爲〈會議歸來〉只是庫爾貝發揮想像力的作品，
其實根本沒有這回事發生。

　　可惜這幅畫後來因爲怕損及教會的名譽而被畫的擁有者所
毀，這有點像當初大衛替烈士米歇爾‧佩爾蒂埃所畫的作品，最
後毀在他忠於皇室的女兒的手中一樣。目前收藏在布魯塞爾美術
館的〈會議歸來〉，可能只是複製品。我們也無法從一張小小的
複製品上推測或了解庫爾貝原先大幅油畫的特質。

　　布魯頓以爲庫爾貝從〈打石工人〉、到一八四五年作品〈早
安，庫爾貝先生〉、一八六八年沙龍展的作品〈在奧爾南施捨的
乞丐〉，都屬於一系列畫著「路途中」景致的作品。

靜物　1872 年　油畫畫布　38.5×56cm　東京村內美術館藏

〈在奧爾南施捨的乞丐〉畫中，當年老的流浪漢發現有人比他還要窮時，就把身上的所有都給了小小的吉普賽人。在那個時代，流浪在法國鄉間的吉普賽人的確爲數不少，畫中的流浪漢在歲月與生活的雙重煎熬下，被太陽過分曝曬的皮膚與瘦成了一把的骨頭，幾乎就是形同枯槁。天生流浪者的吉普賽小孩，還有一旁懷抱孩子正在餵奶的吉普賽婦人以及狗，似乎也多少訴說了命運的無奈。但是，庫爾貝以寫實的筆法超越了畫中所隱藏的那股悲傷，忠實地繪寫了一切，包括作爲背景的風景，那正是身爲一代大師的過人之處。

有些庫爾貝的作品並不像〈在奧爾南施捨的乞丐〉那樣讓人可以一目了然，例如一八五五年作品〈畫家的畫室〉就一直令人不易解讀。不過，在一八五五年一月，庫爾貝在寫給尚佛勒里的

圖見 54、55 頁

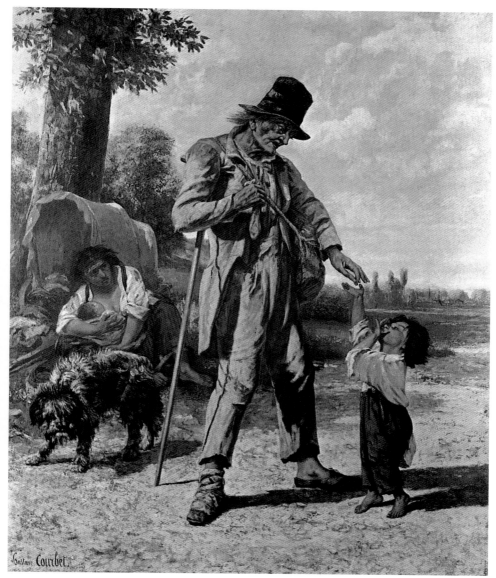

在奧爾南施捨的乞丐　1868 年沙龍展　油畫畫布　210×175cm　蘇格蘭格拉斯哥美術館藏

法蘭西伯爵領地的山谷　1855 年　油畫畫布　43×55.5cm　布魯塞爾皇家美術館藏

信中曾經解釋了他對這幅畫的看法與想要表達的意義：「首先，
我希望能讓大家知道我的畫室其實是個自然而又有道德的地方，
畫室中的人物都是現代活生生的，在社會的梯形中，他們有的屬
於高階層，有的被放在最下層，有的則屬於中間部分。」

　　庫爾貝甚至指出：畫的右邊是「藝術世界的朋友、工作者以
及藝術鑑定家。」在前排可以讓人辨認出的畫中人物有布魯頓、
庫爾貝的好友馬克斯‧比肯以及坐著的尚佛勒里等。還有藝術的
愛好者和他的太太、波特萊爾與他的情婦。畫的左邊則是「另外
一個世界，一個平常的世界，有可憐人、貧窮者，也有富人以及
受到死亡威脅的先鋒者。」庫爾貝一一的把他們介紹出來，「我
在英國認識的裘，有著胖胖紅臉得意洋洋的教區牧師，一個有著

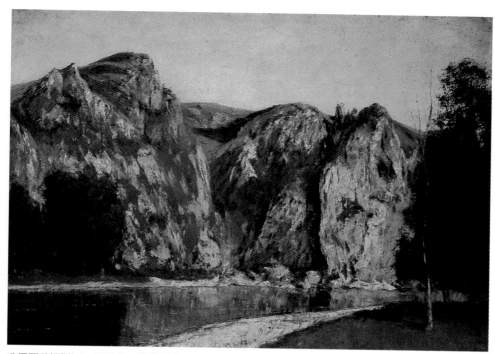

弗雷爾的姆斯河　1856 年　油畫畫布　58×82cm　法國里爾美術館藏

滿臉麻子的窮老人、一位一七九三年代的前共和黨人士、一位獵
人、一個刈草者、一位體格健壯的大漢、馬戲團的小丑、一位販
賣將領階級制服的商人，還有愛爾蘭籍的護士等。」

　　雖然有這封信作為後人解讀此畫的根據，可是一些對畫中諷
喻意象的解釋也並不讓人心悅誠服。這究竟是幅肖像畫嗎？為什
麼畫中有整片的空白？後來也有些藝評家甚至一一考證列舉出畫
中是當時那些知名人物，不過，其實這些也許都不重要，經過一
百多年後，也沒有人知道庫爾貝當初是否只是想很寫實地記錄下
自己畫室中來來往往的人物，並沒有任何含沙射影或者想要藉此
表達愛國之心的意思。

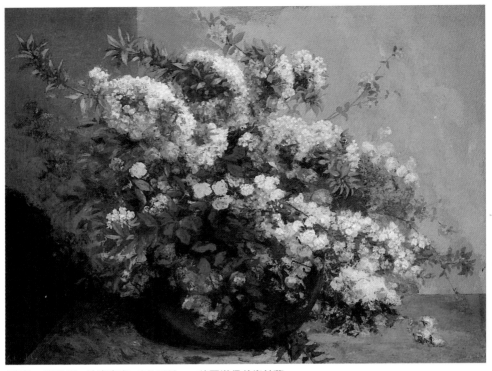

花束　1855 年　油畫畫布　84×109cm　德國漢堡美術館藏

狂熱展現瞬間與實際

　　不過，庫爾貝的確是對共和黨忠實，是最支持當時第二共和政體的當代畫家。也由於這個事實，使他經常受到一些不必要的傷害。一八八二年，庫爾貝舉行了作品展，藝評家卡斯格納瑞以為：「堅持又有什麼用呢？庫爾貝還不是覺得自己不過只是在浪費青春與精力，他雖然沒有完全放棄對人性的描繪，但是已經將注意力轉移到天空、海洋、青翠的草木、晶瑩的白雪、動物與繁花上了。從一八五三年〈浴者〉被批評為粗野與污穢後，庫爾貝也開始畫些裸體而優雅的巴黎人了。」

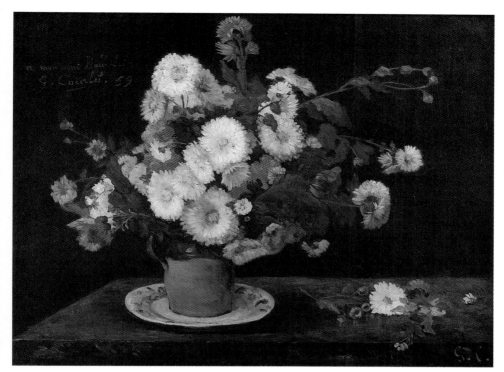

紫菀　1859 年　油畫畫布　46×61cm　巴勒美術館藏

　　這個說法其實並不見得公平，在法國第二共和國的時代，庫爾貝發現了一些與當時快樂生活息息相關的繪畫樂趣，所以這位寫實主義的畫家筆下所出現的畫題也是他最珍惜的瞬間與實際：大自然、女人、一束花或大地風景，乃至從隱藏處一躍而出令人驚喜的動物。

　　波特萊爾曾經把庫爾貝與安格爾兩相比較，其實，他們雖然被同樣的事物所感動，卻有不同的感情。

　　根據波特萊爾的說法，庫爾貝對「外在的、瞬間的以及實際的」自然幾乎狂熱，但是透過他的愛心與單純，他又成為了一個詩人般的抒情畫家，可以讓人明確感受到自然界的偉大力量。不

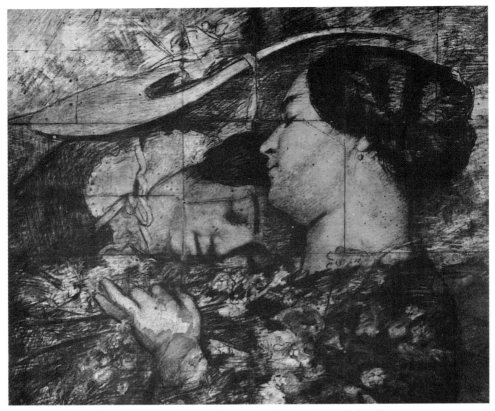

塞納河畔的姑娘們習作　1856 年　鉛筆、木板　44.5×53.3cm　芝加哥私人收藏

過，波特萊爾的批評並非完全是對庫爾貝的標榜，他稱庫爾貝為
詩人其實多少含有貶的意味在內，因為他始終覺得庫爾貝轉向追
求自然必將一無所獲。

改變風格關鍵之作〈塞納河畔的姑娘們〉

　　尚佛勒里以為，一八五七年庫爾貝在沙龍展上的作品〈塞納

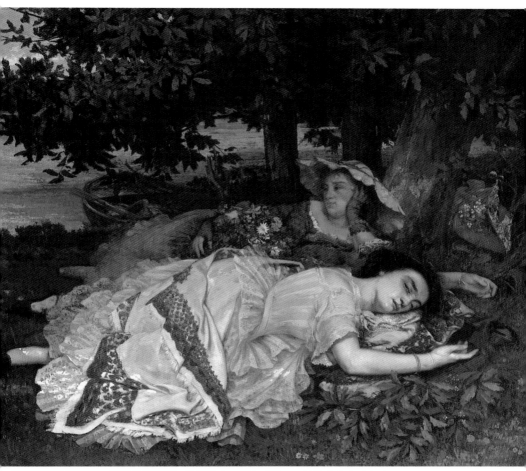

塞納河畔的姑娘們　1857 年沙龍展　油畫畫布　174×200cm　巴黎小皇宮美術館藏

河畔的姑娘們〉乃是庫爾貝作風改變的關鍵作品。「我們的朋友
迷路了，他是過份努力想要贏得公眾的接受與喜愛。」

　　好事之徒又開始猜測庫爾貝畫中的人物究竟是什麼人？自然
主義的著名小說家左拉說是百貨公司的店員，週日到塞納河邊，

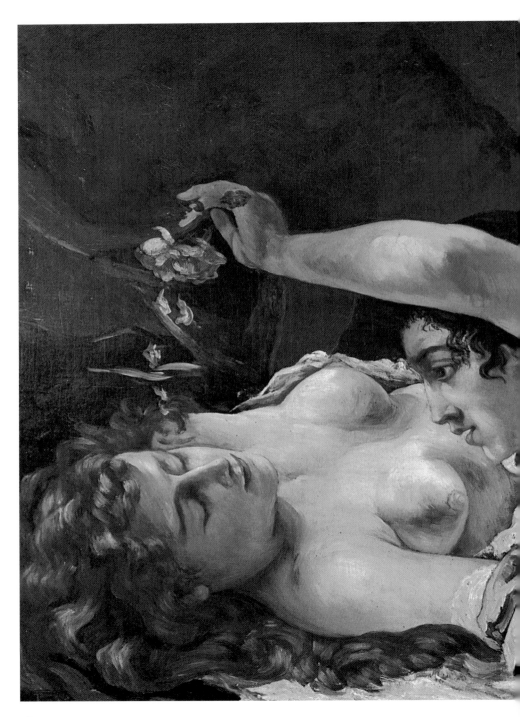

睡夢初醒
（又稱〈維納斯與賽姬〉）
1866 年　油畫畫布
77×100cm　瑞士伯恩美術館藏

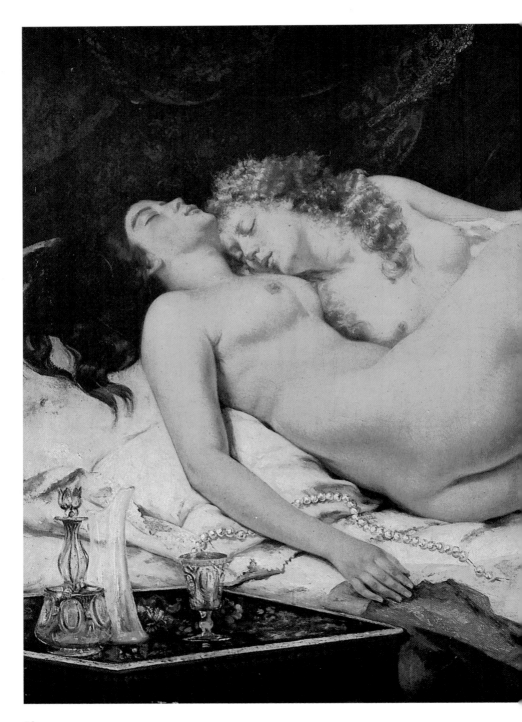

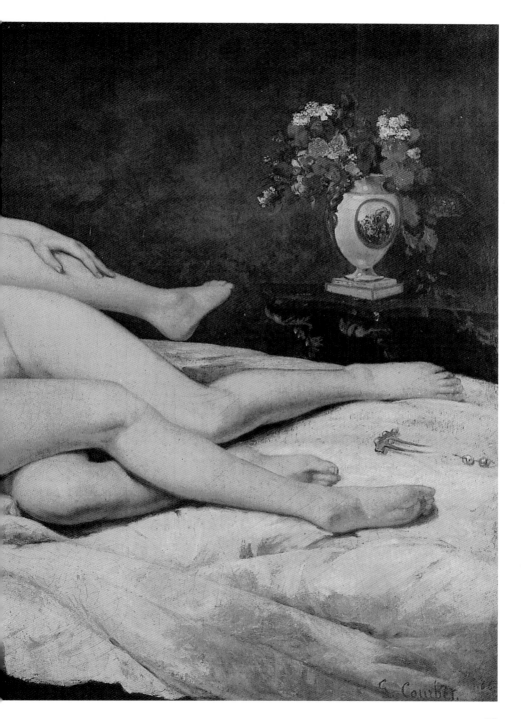

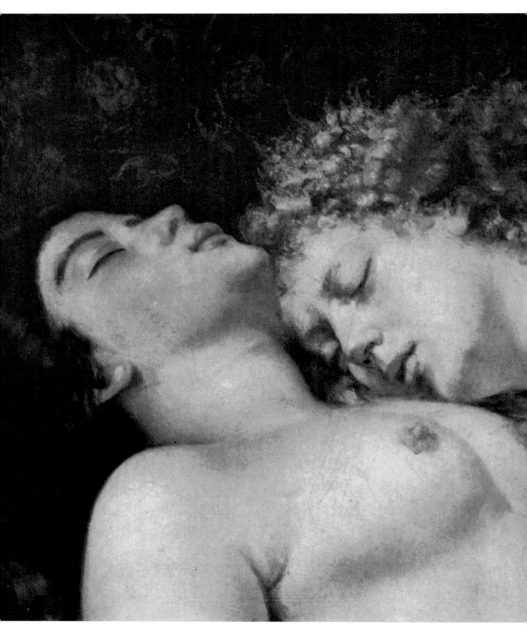

夢鄉（局部）（左、右圖）
夢鄉　1866 年　油畫畫布　135×200cm　巴黎小皇宮博物館藏（前頁圖）

在吃過東西後懶洋洋地躺在草地上，好好享受戶外的悠閒。布魯頓說：「她們不是爲人妻者，也不是寡婦，更沒有訂過婚。」他以爲淺黑色頭髮的是位迷人的女子，可以讓你變成野獸。金頭髮的那個，有魅力也有野心地正在等待俄國王子、西班牙貴族或股票經紀類的富貴之人出現。如此一來，這幅畫又與〈打石工人〉一樣成爲了社會主義的畫作。

兩個女人躺在風景區，身上的衣飾時髦，但容貌並不過分出眾，但是人物的外表在畫中應該並不是重要的。另一位批評家戈蒂埃就看到了此畫杏仁形狀的構圖，覺得畫中人物阿拉伯圖飾的衣褶，她們的手勢，可以與安格爾重視線條的作品相媲美。

其實我們更可能從這幅畫作聯想到後來馬奈的〈在草地上野餐〉名作，或者莫內的寫生（雖然馬奈習慣在室內寫生）。

一八六六年，庫爾貝被沙龍拒絕的作品〈睡夢初醒〉（也被稱爲〈維納斯與賽姬〉或者〈妒忌的維納斯追擊賽姬〉），可惜在二次世界大戰後已經失蹤。這幅庫爾貝用古典主義神話故事爲題材的作品，在基本上就已經違反了當時寫實主義的以現實社會爲畫作主題的原則。一八五七年，庫爾貝曾經畫過同樣的題材的作品，可惜現在也已經看不到。

〈睡夢初醒〉與〈夢鄉〉——
對女性身體的獻詩

如今收藏在瑞士伯恩的這幅〈睡夢初醒〉是庫爾貝一八六六年的作品，我們可以看到畫中的床簾，以阿拉伯圖飾所作的人物，都證明庫爾貝可以毫無困難地完全表現翡冷翠畫派的原則或規範。畫中的維納斯掀起了床簾，注視著熟睡中的賽姬，兩個女人正好放在畫面的中央，讓我們可以清楚看到庫爾貝對女人肌膚、對淺黑色與金色頭髮的處理。從床簾、床墊到女人球狀般的乳房，都透露著濃濃的抒情意味。

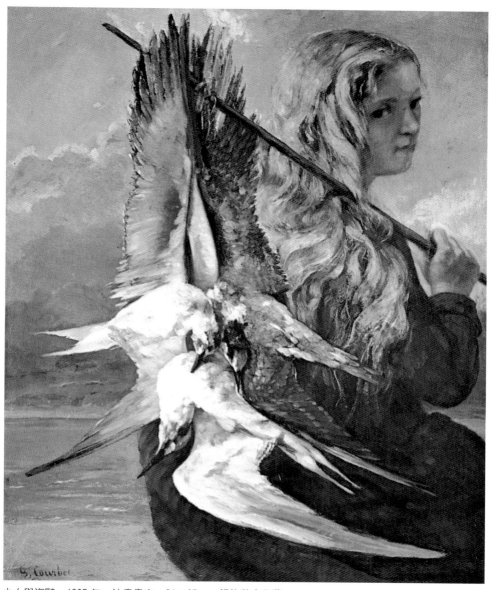

少女與海鷗　1865 年　油畫畫布　81×65cm　紐約私人收藏

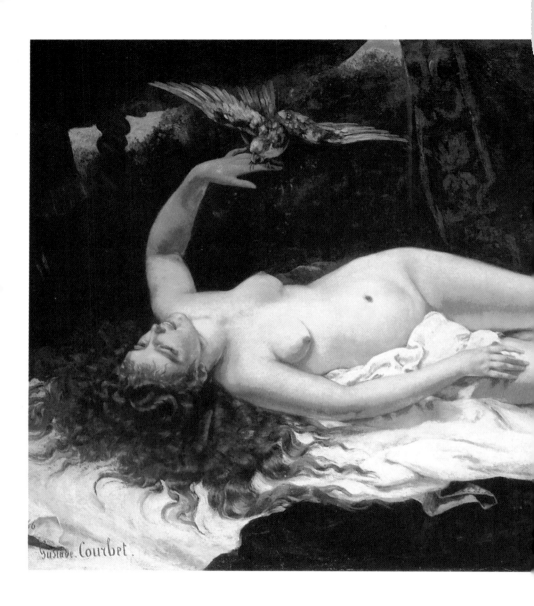

　　我們不知道〈睡夢初醒〉是否因爲畫作主題絲毫看不到「社
會主義」的蹤影，所以才會遭到當年沙龍展的拒絕。布魯頓曾表
示：「奧爾南的居民毫無疑問地看見了兩個女人，在熱浪衝擊下，
爲了貪圖舒服而脫掉了身上的睡衣，其他的人就以爲他們是出浴

者。我們必須了解畫家在當時畫風時期的轉變，也要洞悉這個時
代對淫蕩的偽善解釋。」布魯頓以為這幅畫其實描繪的是同性戀，
一個當時文學上的重要主題，一個從莫里埃到波特萊爾等文學家
筆下都曾經描述過的主題。

庫爾貝在一八六六年的作品〈夢鄉〉，原是受阿里‧貝的委託而畫，阿里是當時有名的性愛畫收藏家，他個性怪異，後來得到了安格爾的名畫〈土耳其浴者〉，又在妻子，也就是拿破崙公主的催促下，把畫還給了安格爾。

雖然也有人稱讚庫爾貝的〈夢鄉〉中的女人一如義大利文藝復興後期畫家柯勒喬筆下的女人一般動人美麗，但是〈夢鄉〉也遭到一些惡意的批評。

我們也許會發現，從今日的角度看來，〈夢鄉〉根本不是讓人覺得可恥或描寫激烈熱情的作品，與馬奈一八六五年作品〈奧林匹亞〉相比，〈奧林匹亞〉的意義反而顯得更為複雜而抽象。其實這幅畫只是庫爾貝對女性美麗身體所作的一首獻詩，畫中和諧的藍色、粉紅色與白色幾乎可以與浪漫派畫家布欣相媲美。

也許〈夢鄉〉在當時之所以受到嚴厲的批評，全然是因為庫爾貝把畫中人物過分現代生活化的原因，畫的背景所用的藍色份量很重，沉入甜蜜睡夢中兩人斜倚的姿態，所表達出愛情、肉慾的滿足，可以直逼威尼斯畫派畫家提香細緻明亮的肖像畫作品。

當庫爾貝在一八六六年把〈女人與鸚鵡〉與〈愉悅泉畔的林中獐鹿〉一起送到沙龍展去時，就曾經告訴一位朋友說：「如果今年他們不喜歡這兩幅畫，明年就更不可能喜歡我的畫了。」

圖見 122 頁

不過，庫爾貝的作品還是受到藝術協會及大眾的喜愛，當時美術學院的院長涅韋蓋凱甚至應允將以一萬法郎買下〈女人與鸚鵡〉一畫。庫爾貝很得意地寫信給他的朋友坤絡德：「所有的畫家與藝術世界現在都是一團亂七八糟，不過毫無疑問的，我在畫展中還是十分傑出與成功的，甚至有人說我會拿到榮譽獎章，也就是十字榮譽勳位。」

可是政府最後並沒有實現諾言買下〈女人與鸚鵡〉一畫，庫爾貝十分埋怨，四處訴說自己的憤怒，甚至聲明要出版一份有點像今天的「白皮書」，來告知天下自己所受到的不平。

不管錯誤的發生究竟在那裡，或者究竟是誰的錯，但是至少

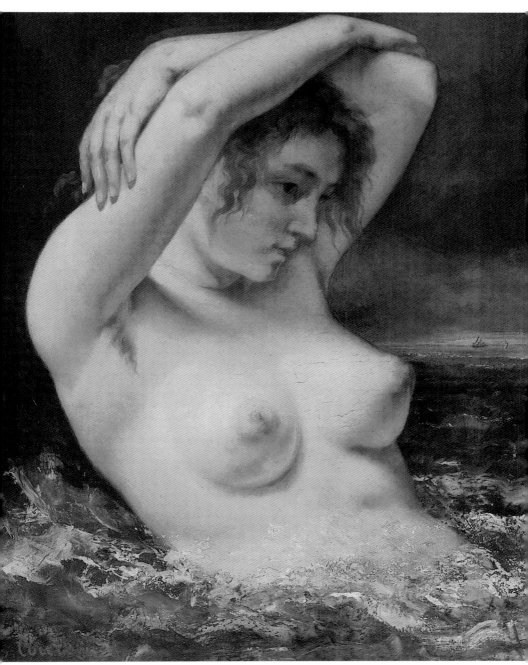

海浪中的婦人　1868 年　油畫畫布　65.4×54cm　紐約大都會美術館藏

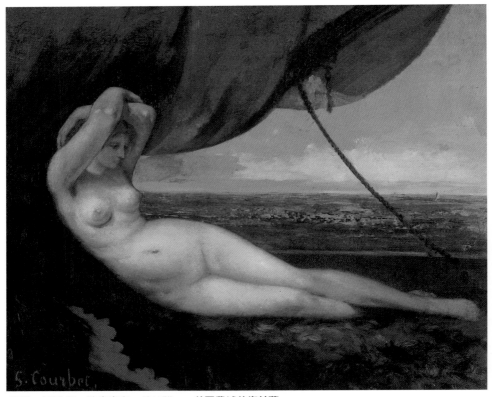

裸婦　1868 年　油畫畫布　46×55cm　美國費城美術館藏

這幅畫錯失了懸掛在羅浮宮的機會，現在成爲紐約大都會美術館藏品。

　　事實上，〈女人與鸚鵡〉是庫爾貝裸體畫作品中，最精心推敲也是最複雜的作品。女人散落的頭髮有著驚人的豐沛感，畫前方的衣裙，雖然看起來像是匆忙中無意的散放，其實卻巧妙吻合了女體的橢圓形狀，整幅畫的抒情意味十分濃厚。庫爾貝對所有美的東西都讚嘆不已，何況是裸體的美麗女人。

透過觀察的抒情奔放

　　庫爾貝的作品之所以能不斷引起人們的驚訝，乃是因爲他對

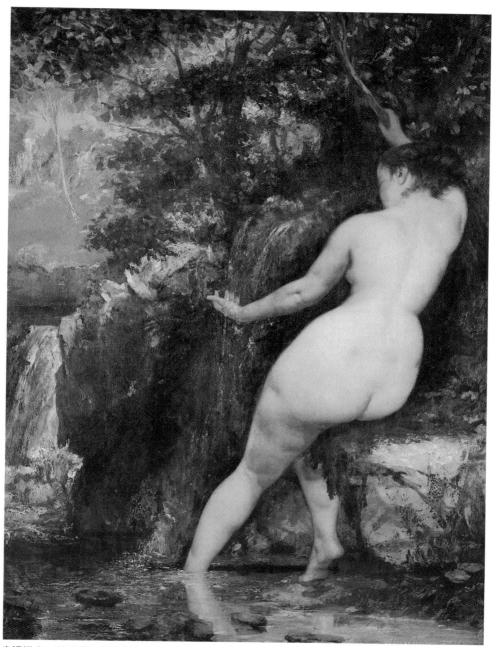

泉邊浴女　1868 年　油畫畫布　128×97cm　巴黎奧塞美術館藏

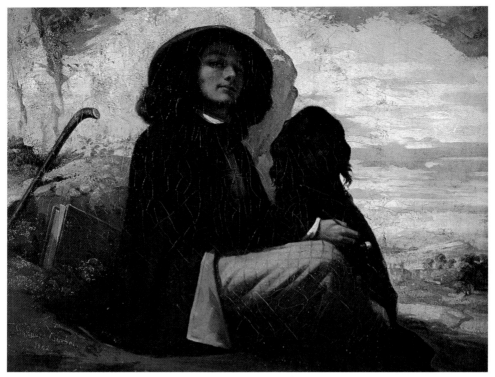

帶黑狗的自畫像　1842～1844 年（？）　1844 年沙龍展　油畫畫布　42×56cm　巴黎小皇宮美術館藏
帶黑狗的自畫像（局部）（右頁圖）

事物過人的觀察力，不論是鸚鵡還是裸體女人。其實，從一開始，
他幾乎有些自憐的無數自畫像，就已經說明了他超人的觀察能
力。

　　庫爾貝自畫像中最有名的就是他在一八四二年左右的作品
〈帶黑狗的自畫像〉，這也是第一幅讓他能夠躋身沙龍展中，替
他奠定藝術地位的作品。這幅畫的構圖、色彩都證實了藝術大師
在早期繪畫中就已經展現出的大將風範。手杖與黑狗形成的三角
形構圖，精緻的輪廓勾勒出畫中人物明顯的天真與樸實，還有長
毛垂耳小狗與態度怡然的主人以及身後延伸的岩石與背景，都在
在透露了畫家在構思與構圖上的天份。

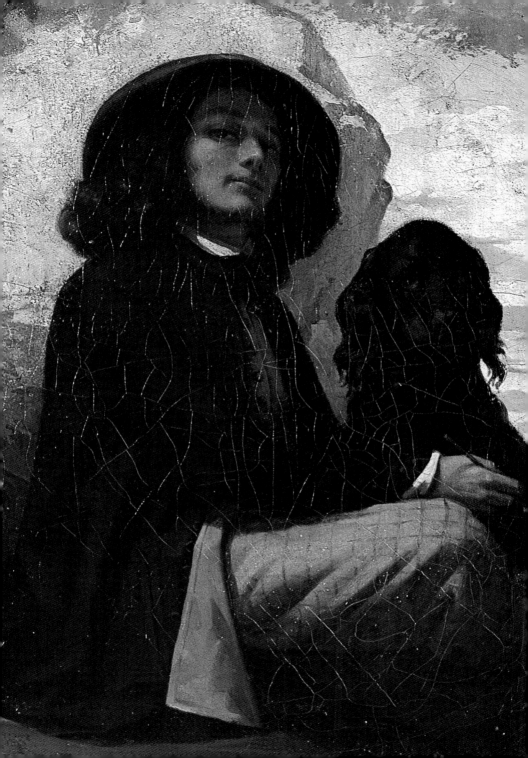

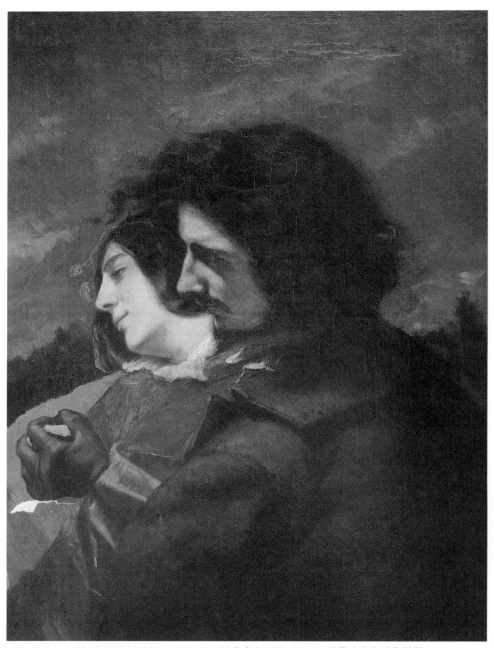

鄉間情侶（又稱〈年輕的情懷〉）　1844 年　油畫畫布　77×60cm　巴黎小皇宮美術館藏

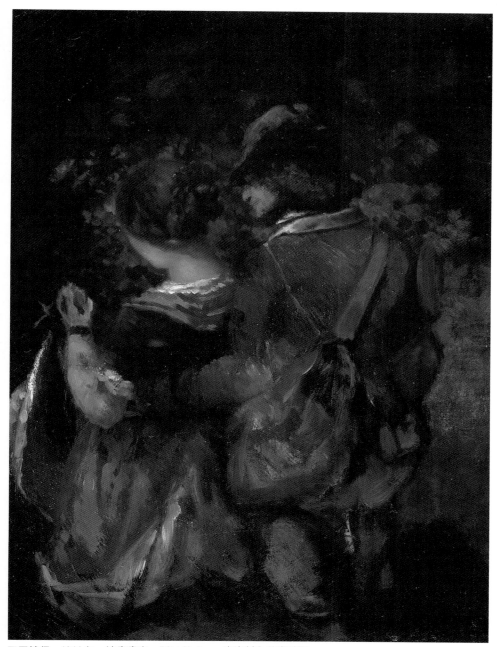

田園情侶　1844 年　油畫畫布　54×40.5cm　東京村內美術館藏

受傷的男人　Ｘ光照片顯示畫布上原先畫有其在 1844 年作品〈午睡〉

　　但是，客觀的觀察並沒有限制主觀感情的流露，庫爾貝的作品中也處處可見擋不住的奔放抒情。一八四四年的作品〈鄉間情侶〉（又稱〈年輕的情懷〉）也是庫爾貝畫作構圖的典範代表作品。畫中是男人與女人的側面像，他們手握著手，目光透露出對未來的期盼以及對現在的滿足，這幅畫也成爲當時甜蜜愛情的代表象徵：「愛侶，幸福的愛侶，因爲他，你才能擁有永遠美麗的世界。」

　　一向標榜寫實的庫爾貝，以詩樣的感受表達出某種羅曼蒂克的情懷，是否有些前後矛盾呢？其實庫爾貝和德拉克洛瓦一樣是抒情畫家。後來德福吉士女士發現，庫爾貝在一八四四到一八五五年間的作品〈受傷的男人〉畫的正是一位遭到冷酷與失望愛情的受傷者。原來透過 Ｘ 光後，顯示出該幅作品的底層，原來先畫了一個女人，也就是一八四四年左右所畫的〈午睡〉一畫中人物。

午睡　約1844年　炭筆拓印　16×20cm　法國柏桑松美術館藏

　　　　庫爾貝曾在一八四七年時與他的模特兒也是他的情婦維吉
尼‧比內生了一個兒子，後來維吉尼卻帶著他們的兒子離開了庫
爾貝。其實我們對庫爾貝的私人生活知道的並不詳細，例如我們
不知道他妹妹茱麗葉對宗教的狂熱與壓抑的實情經過。但是，我
們可以看到庫爾貝在一八五一年對維吉尼離開後所經歷的苦痛。
也許，〈受傷的男人〉根本就是庫爾貝的自我寫照，一幅扯開微
笑面具後所顯露出來的真實面目。一八五四年，庫爾貝寫給朋友
比埃斯的信中也曾如此表白：「一種悲傷、痛苦與哀愁像吸血鬼
般啃噬著我的心。」

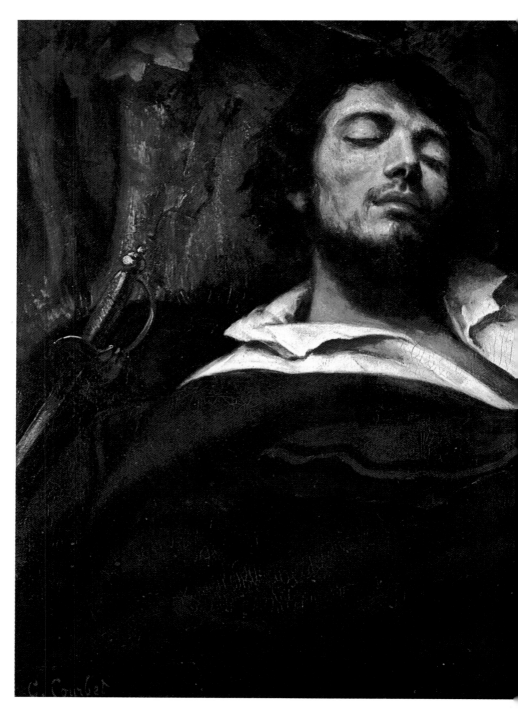

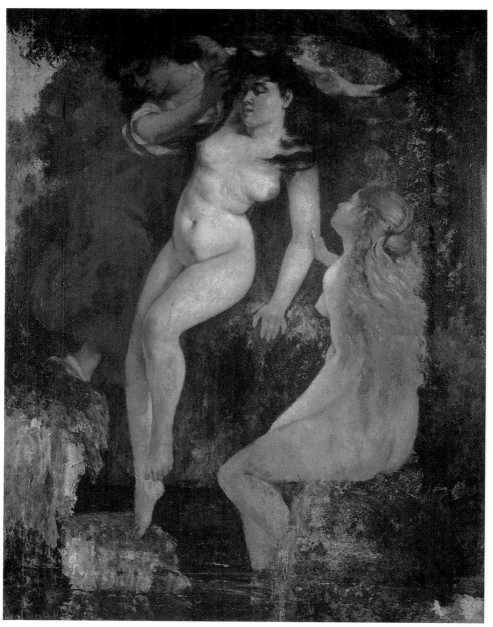

三浴女　1868 年　油畫畫布　126×96cm　巴黎小皇宮美術館藏

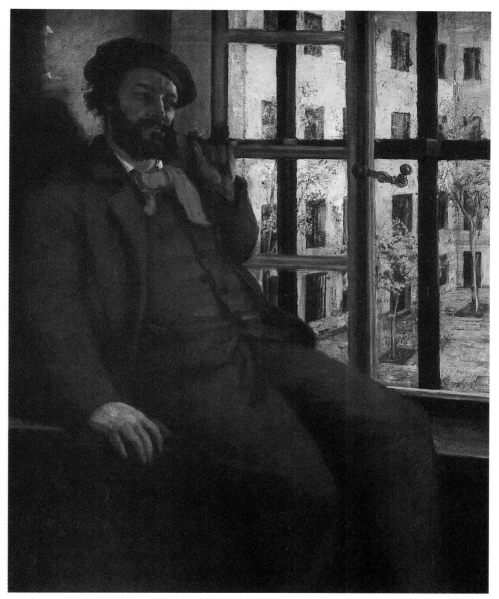

在聖佩拉吉監獄的自畫像　1871～1872 年　油畫畫布　92×72cm　法國奧南市收藏

為死者化妝（約在 1919
年該畫被改名成〈為新
娘化妝〉） 1865 年
油畫畫布 188×251cm
美國洛桑普特史密斯
大學美術館藏

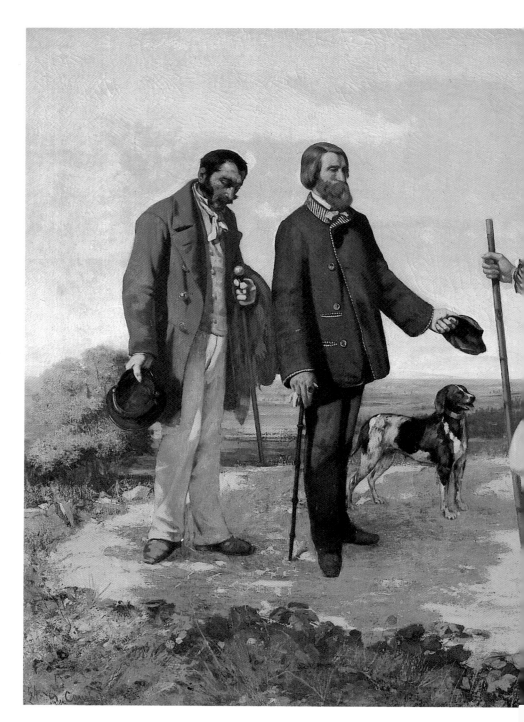

會晤（又稱〈早安，庫爾貝先生〉）1854 年
油畫畫布　129×149cm
法國蒙彼利埃法布爾博物館藏

反映抒情畫作的肖像人物畫

　　不論真相究竟如何，至少我們不要以
看愛情肥皂劇的心理來看庫爾貝的作品。
不容辯駁的，庫爾貝連肖像畫都反映了抒
情畫作的感人之處。

　　早期的〈抽煙斗的自畫像〉有十七世
紀畫家林布蘭特的明暗對比的手法，也可
以讓人濃烈地感覺到畫家對藝術自我使命
感的那份期許。

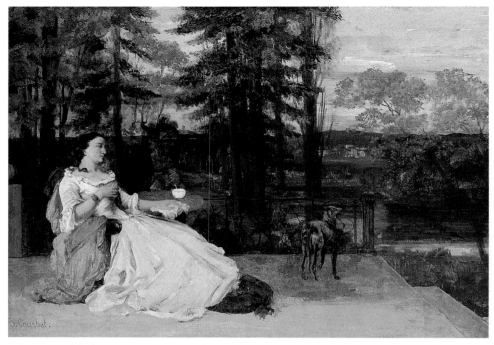

法蘭克福的貴婦人　　1858～1859 年　　油畫畫布　　104×140cm　　德國科隆路德維美術館藏

　　其實從他的自畫像中我們也幾乎可以看到庫爾貝在人生過程
中的各個層面，他既是個會到啤酒屋去享受快樂人生的人（一八
六九年，庫爾貝曾經在德國慕尼黑的啤酒屋贏得喝啤酒的冠軍頭
銜。）也是個在真實人生中的幻想家。一八六五年作品〈爲死者
化妝〉就是庫爾貝作品中充滿悲劇與幻象的代表作品。在藍白色
光線下，婦人們替年輕的少女作打扮，穿上最後的婚紗以赴死亡
的盛典。

圖見 94、95 頁

　　〈會晤〉（也被稱爲〈早安，庫爾貝先生〉）是一八五四年的
作品，畫中的人物還有庫爾貝的好友比埃斯。自認爲是中產階級
普通人的藝術家，因受比埃斯的邀請到法國的蒙彼利埃作客，圖
中大大小小的花朵似乎都因爲「詩人」的駕到而紛紛低下頭來。

　　畫中庫爾貝的大鬍子有些誇張，連他在地上的陰影都畫得較

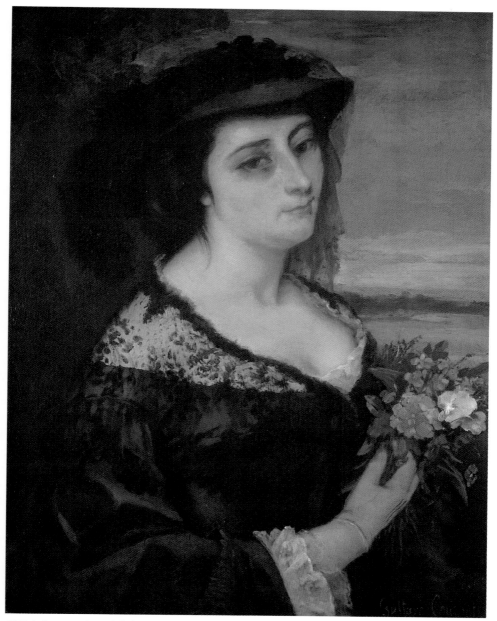

博蕾夫人　1863 年　油畫畫布　81×59.4cm　美國克里夫蘭美術館藏

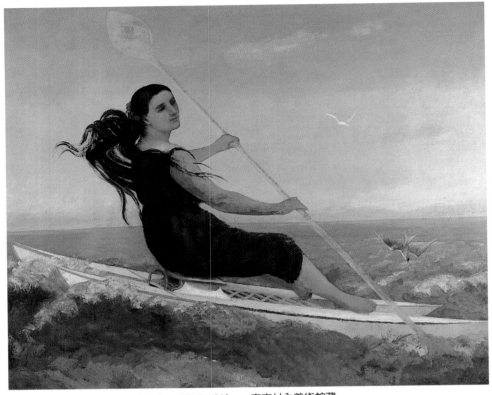

泛舟的婦人　1865年　油畫畫布　173.5×210cm　東京村內美術館藏

比埃斯的陰影要清楚。在藍得出奇的天空下，沐浴在陽光裡的庫爾貝，在當時也正是事業如日中天之時。

　　在被放逐瑞士後，庫爾貝就沒有再畫過自畫像，〈在聖佩拉吉監獄的自畫像〉可能是他自監獄中被釋放後的作品，畫中人物雖然身軀顯得疲倦軟弱，但是姿態輕鬆、眼神堅定，甚至連屋外的樹木都在明亮的陽光下顯得蒼翠異常，讓人覺得生命的本身就是一種禮歌，庫爾貝似乎想要打破所有對他的悲劇傳言。不過，庫爾貝在其人生困苦的階段中也的確明顯減少了繪寫自畫像，〈在聖佩拉吉監獄的自畫像〉可能是他所作的最後一幅自畫像。

圖見93頁

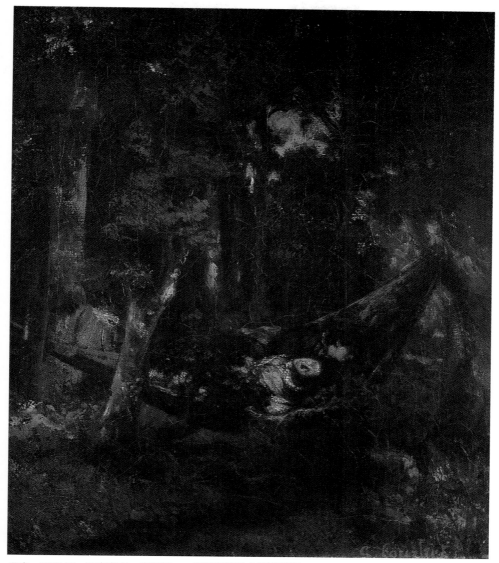

吊床　1850 年　油畫畫布　42×32cm　俄羅斯普希金美術館藏

　　　　除了自畫像外，庫爾貝也替當時社會中的高階層畫了一些出
色的肖像畫。例如，一八五八年秋天與一八五九年冬天，當他逗
留在德國法蘭克福時，他畫了〈法蘭克福的貴婦人〉。在夏日已
然遠去，明亮卻又透露出憂鬱的陽光下，畫中的貴婦，也就是那

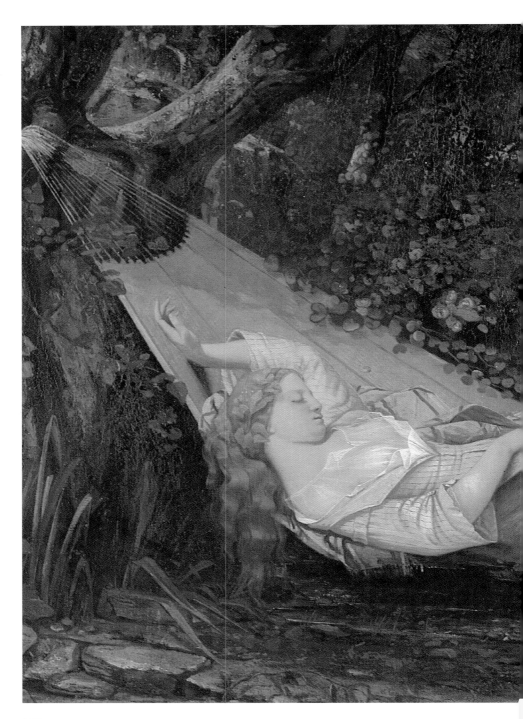

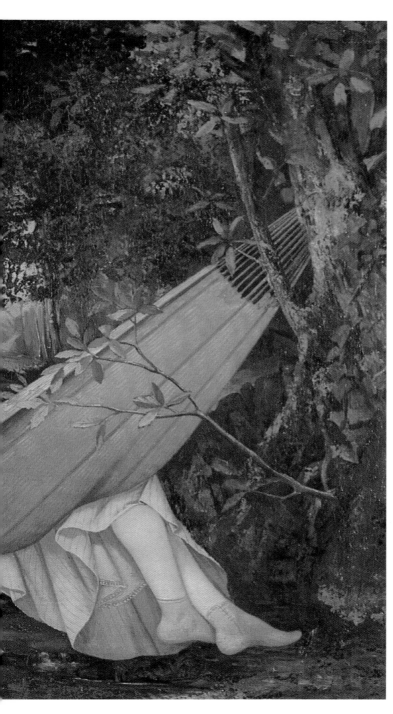

吊床（又稱〈睡夢者〉）
1844 年　油畫畫布
70×97cm　私人收藏

美麗的愛爾蘭女子茹的畫像　1865 年　油畫畫布　54×65cm　瑞典斯德哥爾摩國立美術館藏

位銀行家的夫人，所擺的姿態讓人憶起大衛筆下的〈雷卡米埃夫人畫像〉。不過，畫家沒有畫人物的背面，而且讓主題人物完全獨立出來，讓畫的右邊成為空白。婦人與狗都向前看著，好像等待著什麼，夫人手上端的是一杯「雪碧」，一種果汁加牛奶後凍成的飲料，太陽正要下山，多天也將來臨，這幅畫又似乎可以被稱為新浪漫主義作品，因為它結合了巴比松畫派的田園風景，庫爾貝再次成功地在畫中融合了客觀的觀察能力與主觀的情緒抒發。

　　另外，在庫爾貝所畫的〈博蕾夫人〉中，這位住在聖東基，曾經熱情款待過庫爾貝，也曾經與庫爾貝傳出羅曼史的商人之

圖見 99 頁

美麗的愛爾蘭女子茹的畫像　1866 年　油畫畫布　56×66cm　紐約大都會美術館藏

婦，她黑色的帽子及服飾，略微向後仰的頭部和杏仁般橢圓形的眼睛，顯然是位典型熱情的義大利女人。

　　一八四四年，庫爾貝的作品〈吊床〉（又稱〈睡夢者〉），卡斯格納瑞以為，模特兒身上的衣服雖然質料粗劣，但是也卻典型代表了當時的中產階級，而畫中的人物裙邊下露出的黃色靴子與白色襪子，那種「肆意的輕率」則是安格爾畫中絕對找尋不到的真實。

　　〈吊床〉並非庫爾貝最後一幅表達浪漫情懷的作品，它被譽為寫實主義的先驅者。不過，從一八四四年樸實昏睡在吊床上的

少女，到一八六四年與鸚鵡為伴的性感婦人，都應該算是一系列真實的描繪。昏睡少女一頭豐沛的紅色頭髮，與一八六六年的作品〈美麗的愛爾蘭女子茹的畫像〉中，茹美麗的秀髮也有著異曲同工之妙。茹是愛爾蘭女子若阿納·西福納，也是當時美國畫家惠斯勒的情婦，惠斯勒的畫風受到庫爾貝、維拉斯蓋茲的影響。庫爾貝在特魯維爾認識了惠斯勒與茹，她也曾做過庫爾貝一八六六年作品〈夢鄉〉中的模特兒。

庫爾貝喜歡畫各種類型的女人，鄉土味濃厚的或者肥胖不堪的，但是在他的畫筆下，完美與不完美都一樣的迷人，也都不負所望的被藝術學院的會員所接受。〈吊床〉中的女孩，雖然有著希臘式的側面，但是也有著真實的雙下巴。其實，如果把庫爾貝筆下女人不同的臉作一比較，還真可以發現他們都有一點點神似，但是，你卻無法從中發現庫爾貝究竟喜歡那一種典型的女人，他總是在追求一種表達方式的圓滿，完成後又去追尋另外一種的表達方式。

在四個妹妹中，庫爾貝最喜歡茱麗葉作畫中的模特兒，在一八四四年的〈茱麗葉·庫爾貝畫像〉中，她高雅純真的一如高層社會中的人士。這種「理想化」的畫法也違背了寫實的原則，受到當時的批評。例如，在布魯頓死後庫爾貝所展出的〈布魯頓與他的家人〉一畫中，依照記憶所畫的布魯頓，臉上的皺紋已然不見。庫爾貝與他的「模特兒」間的關係不但是柔情似水，而且也是嚴肅且有節制與保留的。

打獵、動物與自然

庫爾貝也以這種情懷抒寫風景與其被稱為「打獵」系列的作品。其實從一開始，庫爾貝送交沙龍的作品中就已經有了各種不同類型的畫作，包括了風景與動物畫。他多半以大幅作品繪寫人物主題，但也同時抒寫了風景與所熟悉的動物，總是把他喜歡的東西作綜合的呈現。

茱麗葉・庫爾貝畫像　1844 年　油畫畫布　78×62cm　巴黎小皇宮美術館藏

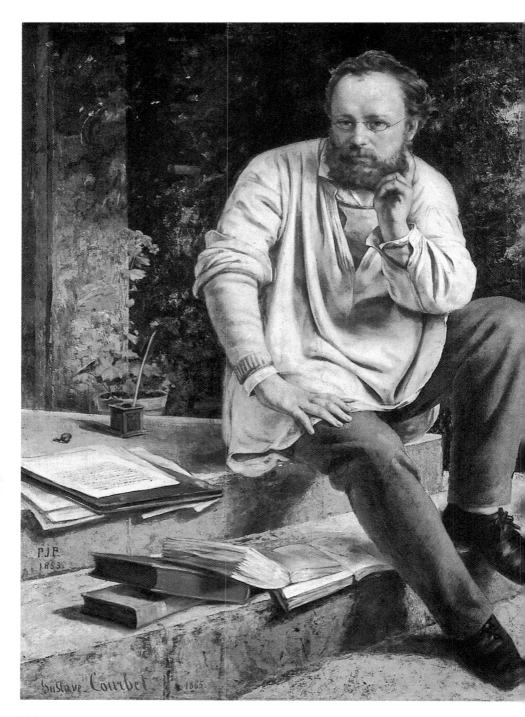

布魯頓與他的家人
1865 年沙龍展　油畫畫布
147×198cm
巴黎小皇宮美術館藏

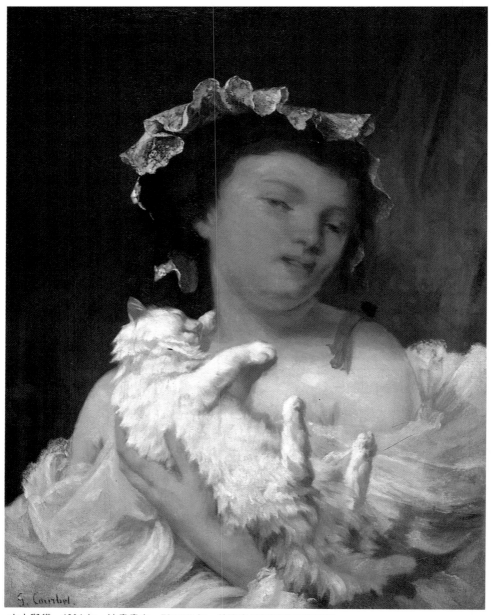

女人與貓　1864 年　油畫畫布　73×57 年　美國麻州伍斯達美術館藏

貝亞特麗絲・布薇肖像　1864 年　油畫畫布　92×73cm　卡迪夫威爾斯國立美術館藏

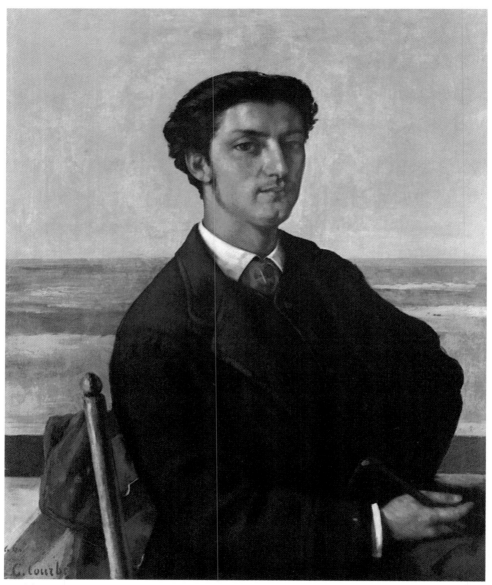

在特魯維爾的前輩諾迪埃先生畫像　1865 年　油畫畫布　92×73cm　美國洛桑普特史密斯大學美術館

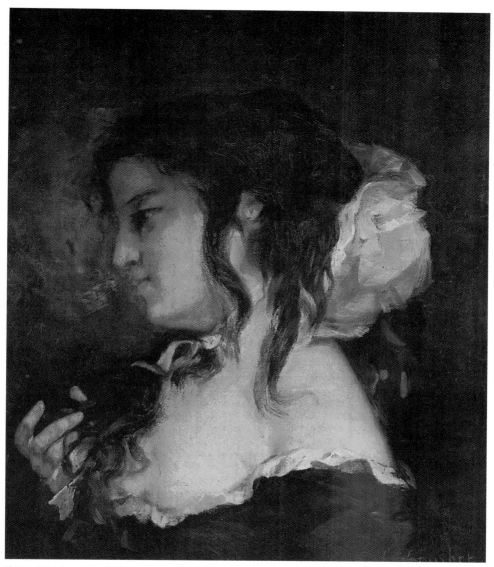

沈思　1864 年　油畫畫布　54×45cm　杜恩美術館藏

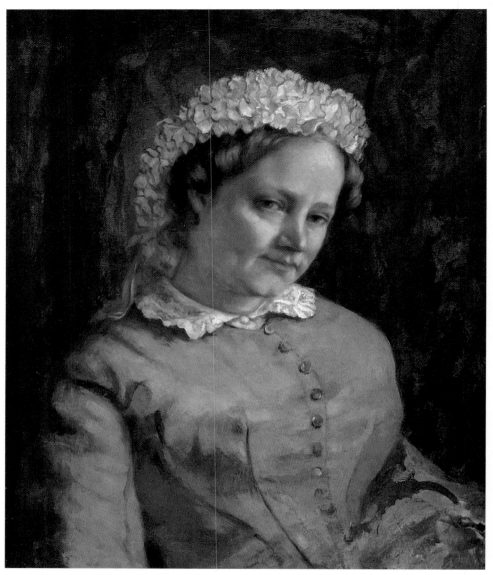

布魯頓夫人肖像　1865 年　油畫畫布　73×59cm　巴黎奧塞美術館藏（上圖）

窗邊三位英國少女　1865 年　油畫畫布　92×73cm　哥本哈根新卡斯堡美術館藏（右頁圖）

保羅‧修那華肖像　1869 年　油畫畫布　54×46cm　法國里爾美術館藏

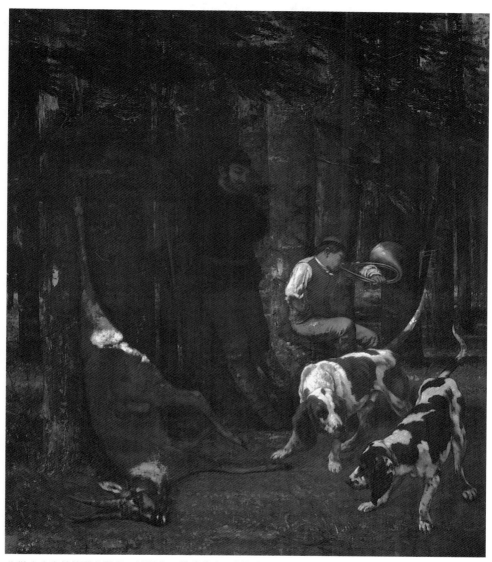

朱勒山中森林的獵犬與鹿　1857 年　油畫畫布　210.2×182.5cm　美國波士頓考特司美術館藏

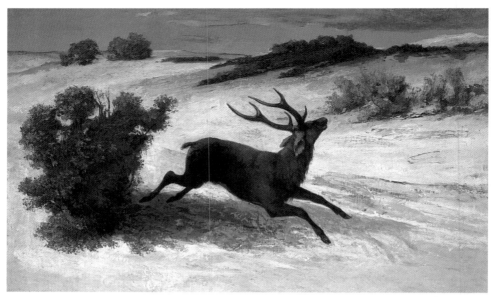

雪中奔鹿　1856～1857 年　油畫畫布　93.5×148.8cm　東京石橋美術館藏

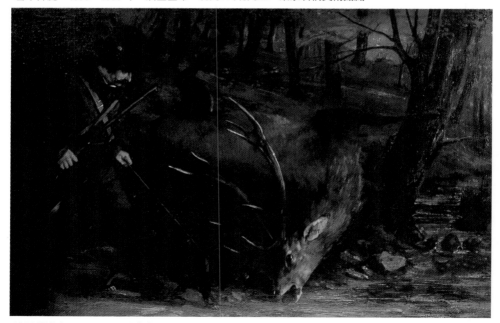

德國的獵人　1859 年　油畫畫布　118×174cm　倫爾索尼耶美術館藏

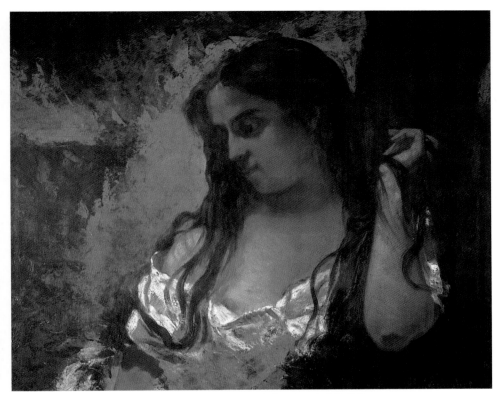

沈思的吉普賽女人　1869 年　油畫畫布　50×61cm　東京國立西洋美術館藏

　　一八六一年，藝評家托洛‧比爾熱的看法就難免有些偏頗：
「庫爾貝是個機警的爬山者，他深深了解巴黎人的公共興趣是在
要求突破，所以庫爾貝轉而去畫鹿與狐狸，何況沒有人會承認自
己討厭這些東西。」

　　其實，從小在奧爾南長大的庫爾貝，漁獵根本就是他生活的
一部分，在〈帶黑狗的自畫像〉中的黑狗，或在〈畫家的畫室〉
中的獵人，都可以讓我們找到「動物」在庫爾貝生活中本來就佔
有的份量。

　　〈獵人的野宴〉是庫爾貝一八五八年到五九年的作品，他藉
著草地上的午餐，再次把人物放入了自然的風景之中，就像早期

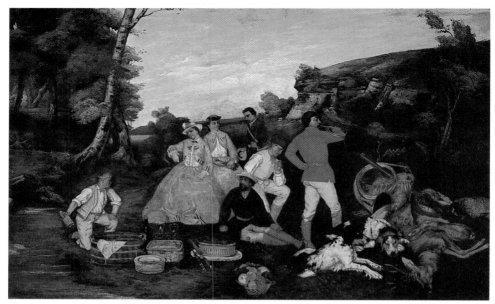

獵人的野宴　1858～1859 年　油畫畫布　207×325cm　德國科隆路德維美術館藏

作品〈塞納河邊的姑娘們〉所作的嘗試一般。畫中有一群活蹦活跳的獵狗，地上放了已經死亡的鹿、兔與飛禽的屍體，畫面後方是延伸為背景的風景。不過，這幅畫雖然是庫爾貝在德國時所畫，但是畫中的風景卻顯然是奧爾南附近的景物，例如背後的峭壁。

　　這幅畫也是庫爾貝畫作中色彩最豐富的作品，以橘色與金色為主色調，就好像〈奧爾南的葬禮〉是以黑色與紫色為主色調一般。身著朱紅色上衣、黃色褲子的男士正在吹著獵人的號角，正好對應背景中碧藍的水域，形成有著強度驚人卻又非常和諧的對比。獵人與婦女的服飾都描繪得十分精細，陰影的效果展現了動物皮毛或羽毛的柔軟感，古銅色的大樹，強調了調和色彩下的大自然，把打獵回來，獵人可以在大自然懷抱中安享一頓豐盛野餐的樂趣完全展露無遺。

　　一八六一年庫爾貝送交沙龍展中的五幅作品中有四幅都是動物畫。庫爾貝在寫給佛朗西斯・韋的信中曾經表露了自己的感覺：

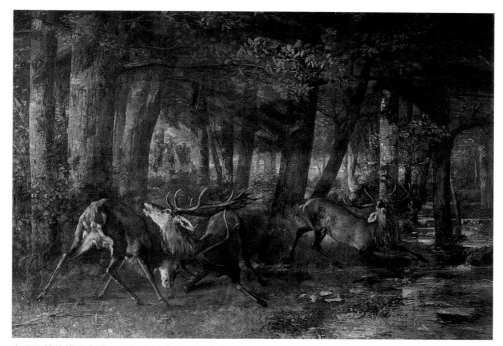

春日發情的雄鹿之戰　　1861年沙龍展　　油畫畫布　　355×507cm　　巴黎奧塞美術館藏

「〈春日發情的雄鹿之戰〉，雖然是另外一種感覺的抒發，對我來說其實與〈奧爾南的葬禮〉一樣重要。這幾張動物畫的內容都不盡相同，卻一樣完全違反了傳統，也與現代畫作品截然不同，更與理想主義全然無關，他們的價值在其準確精密性，和數學公式沒有兩樣。」

　　庫爾貝曾經在德國親眼目睹雄鹿在春日發情之時的打鬥，他強調自己在作畫時是客觀而真實的記錄下一切，他一向對獵人的戰果十分看重，也把自己曾經獵得的一隻有著十二枝叉角的雄鹿作為畫中的模特兒，他表示自己非常清楚動物在掙扎的過程：「我對所有發生的情節都瞭若指掌。雄鹿間的戰爭冷酷得一如死亡，牠們所表達的憤怒是意味深長的，發出的喘息則是讓人心驚膽寒的。」在夕陽餘暉之下，雄鹿經歷著絕望，也嘗盡逼近死亡的陰

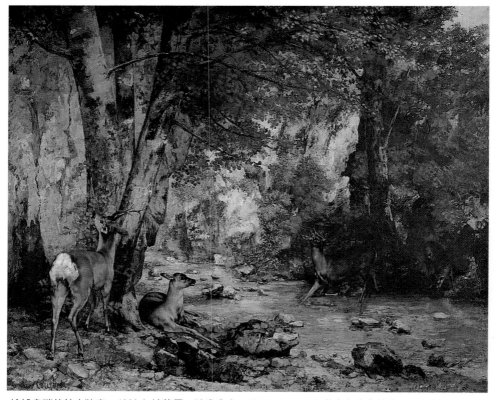

愉悅泉畔的林中獐鹿　1866 年沙龍展　油畫畫布　174×209cm　巴黎奧塞美術館藏

影，最後在莊嚴的森林中，這場致命的戰爭是既可憐又可怕。

　　由於雄鹿發情的時間正好是在春季，為了避免林中的枝葉過稀或過淡，庫爾貝說他喜歡以法國汝拉山脈為背景，因為那裡有「一半為白合木，一半為常青樹的森林」，可以在展現大自然莊嚴感的同時，完整表達出野生動物的動態。

　　不過，庫爾貝其實並不是第一位以動物入畫的畫家，風俗畫中就常見類似的題材，但是，庫爾貝除去了不必要的多愁善感，也沒有過分顯然易見的情緒表達，基本上他單純的寫出他所看到的大自然，寫出人與自然間所有的一種共通性。

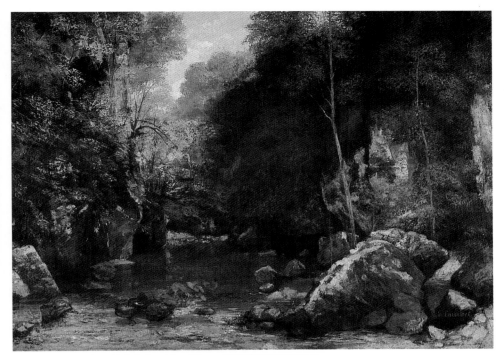

溪邊樹蔭　1867年　油畫畫布　94×135cm　巴黎羅浮宮美術館藏

　　一八六六年庫爾貝送到沙龍展中的作品中，除了〈女人與鸚
鵡〉外，還有〈愉悅泉畔的林中獐鹿〉。兩幅畫都沒有〈春日發
情的雄鹿之戰〉所刻畫的那般陰森與悲劇，其中一幅充滿了自然
的寧靜，一幅則寫盡了情慾的風味；一個發生在森林裡，一個卻
在客廳中。庫爾貝自己的解釋是「這個冬天，我借了幾隻雄鹿回
來，並且為牠們蓋了可以遮風避雨的棚子，其中有一隻小母鹿，
躺臥地上好像就在自己家的客廳般，旁邊斜倚著的則是牠的雄
鹿，看起來有趣極了。」

　　布魯頓對〈愉悅泉畔的林中獐鹿〉稱讚不已，他以為事實上，
這是庫爾貝最成功的作品，透過畫面上自然高貴的動物，穿透樹
葉的陽光，清澈透明的溪水，畫家真實協調地繪寫了一個大自然

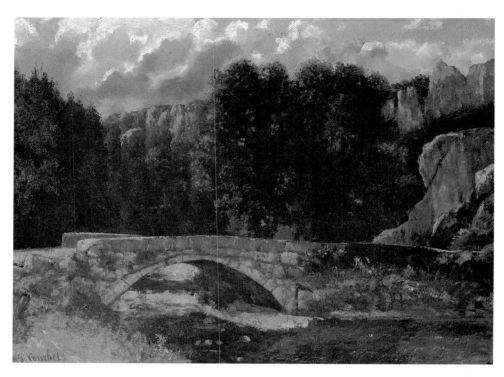

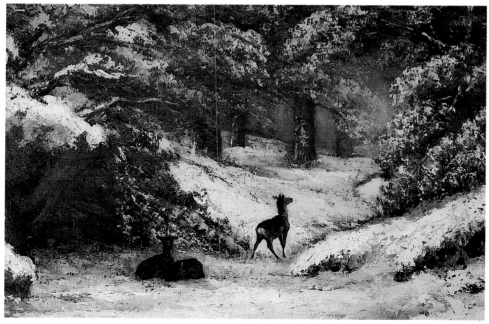

124

艾康特森林中的獐鹿　　1867 年　　油畫畫布　　111×85cm　　巴黎羅浮宮美術館藏（上圖）
佛里埃的聖修比斯橋　　1873 年　　油畫畫布　　65×81.5cm　　法國柏桑松美術館藏（左頁上圖）
活躍於冬季的獐鹿　　1866 年　　油畫畫布　　54×72cm　　法國里爾美術館藏（左頁下圖）

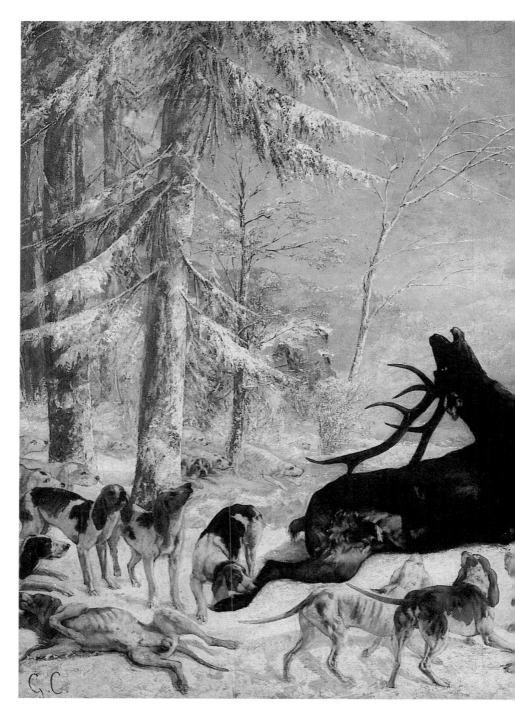

G. Courbet.

雪景　1868 年　油畫畫布　72.5×92cm　巴黎私人收藏（上圖）
被追捕的牡鹿——雪空下的騎馬獵　1867 年　油畫畫布　355×505cm　法國柏桑松美術館藏（前頁圖）

的寧靜世界，讓觀畫者深深感受到那股享受自然生命的歡欣與愉
悅。而卡斯格納瑞則認爲全畫色彩和諧地反映了樹葉的色調，對
於景色的處裡，幾乎可以與巴比松的風景畫家媲美。

　　其實庫爾貝對四季都有繪寫，尤其他所描寫冬天雪景與打獵
的作品，幾乎無人可望其項背。畫雪景最難的地方就是如何讓畫
面的色調統一，既能讓主題突出而又不會被白雪的背景所吃掉。
一八六八年作品〈雪景〉是一幅代表性的作品，庫爾貝顯然對大
地的地形十分熟悉，皚皚白雪下掩蓋的大地依然有著不一的層次
感。庫爾貝對這種在過分的協調之中，要表達不同空間與光線的

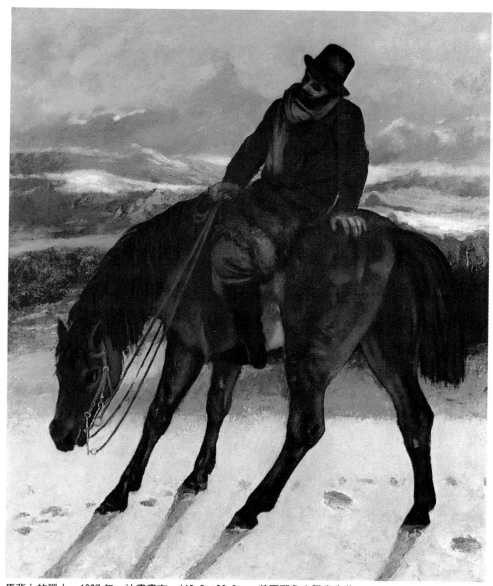

馬背上的獵人　1867 年　油畫畫布　119.2×96.6cm　美國耶魯大學畫廊藏

雪地上的偷獵者
羅馬現代美術畫廊 1867 年作品的複
製品？ 油畫畫布 65×81.5cm
法國柏桑松美術館藏

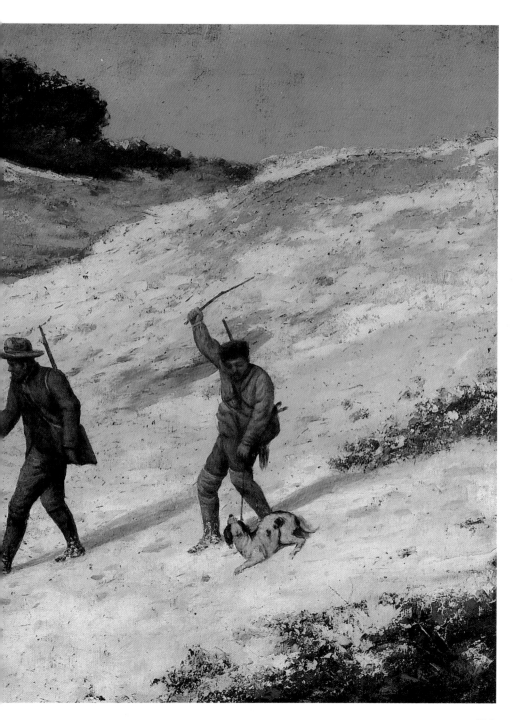

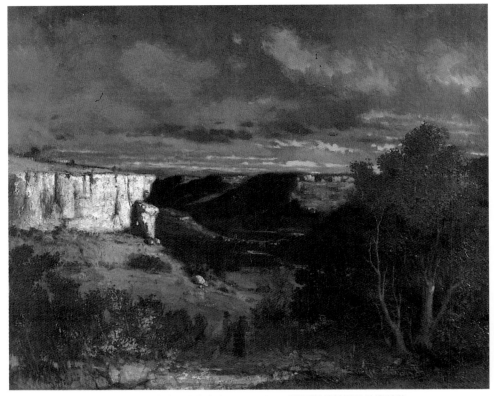

烏雲密佈的路維山谷　1849 年（？）　油畫畫布　53×64cm　法國斯特拉斯堡美術館藏

挑戰十分著迷。他告訴卡斯格納瑞：「你看在雪地上的陰影有多藍。」事實上，利用這種純白與純藍的色彩，也正是庫爾貝畫中用以平衡調和畫面時最常見的手法。例如在〈布魯頓與他的家人〉中，布魯頓刺眼的藍色褲子，對比了他的白襯衫與湛藍的天空，或者在〈早安，庫爾貝先生〉一畫中的旅行者，也都是利用藍色與白色來強調對比整個畫面。

　　有人以為目前收藏在耶魯大學的〈馬背上的獵人〉也是庫爾貝的自畫像之一，全畫的重點都在背著雪地光線馬背上的側身半面像以及馬的身上，以淡褐色對比白色與藍色的背景。〈雪地上

圖見 129 頁

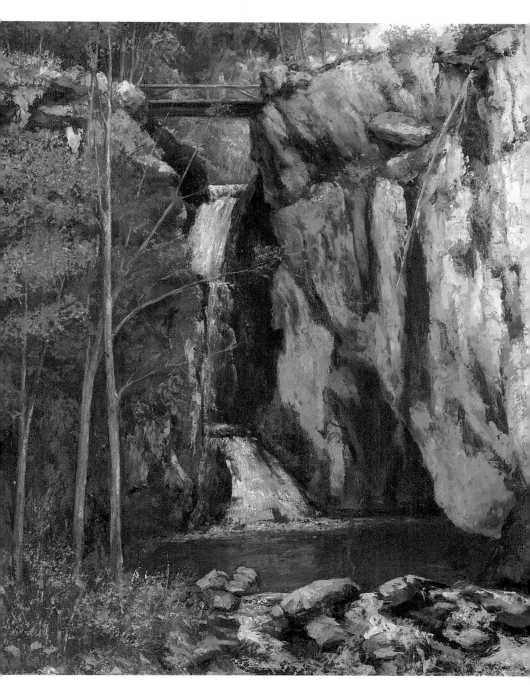

孔西的瀑布　1864 年　油畫畫布　73×59cm　法國柏桑松美術館藏

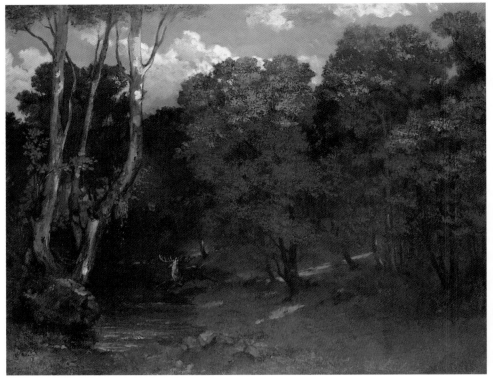

川邊的鹿　1864 年　油畫畫布　73×92cm　日本甲府山梨縣立美術館藏

的偷獵者〉則讓人想起北歐的傳奇故事，兩位獵者與他們的獵狗，
正在追蹤獵物的足跡，打獵的熱情雖然使他們在一片白茫茫的世
界中與人隔絕，但是他們在雪地上展示了生氣勃勃、拉得長長的
藍色陰影，也製造出一種生動氣氛。

　　我們也可以在一些素描或石墨繪出的風景作品中，看到庫爾
貝是如何先分析地形位置與架構全畫的構圖，例如〈利索的水源圖見 186、187 頁
頭〉與〈貝登的老城堡〉。在另一幅〈烏雲密佈的路維山谷〉中，
暫時擁抱太陽的白色懸崖，與暴風雨來臨前被烏雲所遮蓋的谷中
陰影，正好對比出山谷的深度。在一八六四年作品〈孔西的瀑布〉
中，峭陡的岩石，宣洩而下的瀑布成為畫中的主角，倚橋而望的

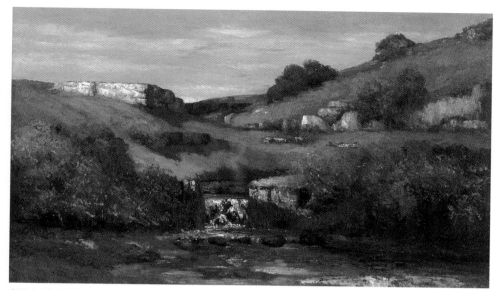

奧爾南附近的風景　1865 年　油畫畫布　39.5×54.5cm　日本丸龜美術館藏

人小得幾乎讓人看不見，天空也只剩下極窄的部分。

　　庫爾貝很少以短刷的重覆筆法來畫風景，他多半運用刀來保持色彩的乾淨，在〈孔西的瀑布〉中，庫爾貝表達了經過不同光線滲透後，地形樹葉的不同顏色，陰暗的、微明的、堅實的或讓人感覺到其中的跳動。事實上，庫爾貝特別喜歡所有較爲隱密的自然地方，那些只有當地居住的孩童或者熱情的打獵者才會發現的人煙稀少之處。

　　庫爾貝曾經對和他一起出外寫生的好友馬克斯・比肖表示：「你一定很奇怪爲什麼我的畫布上是一片黑色，其實沒有陽光的大自然本來就是又黑又暗的，我只是畫下所見的光線，嘗試闡釋高投影的效果。」對庫爾貝而言，自然是「如畫的」或者「偶然產生」的形象，而且是一種客觀的覺醒，是屬於三度的空間，在自然之中，庫爾貝能夠深呼吸，也能夠感受到迎面滾滾而來的熱情。

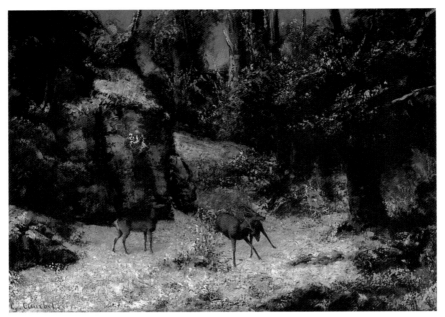

雪中鬥鹿　1868 年　油畫畫布　60×81cm　日本廣島美術館藏

雪中負傷的鹿　1869 年　油畫畫布　65×81cm　東京村內美術館藏

繁茂的樫木　1864 年　油畫畫布　89×110cm　東京村內美術館藏

橋　1864 年　油畫畫布　97×130cm　德國漢堡美術館藏

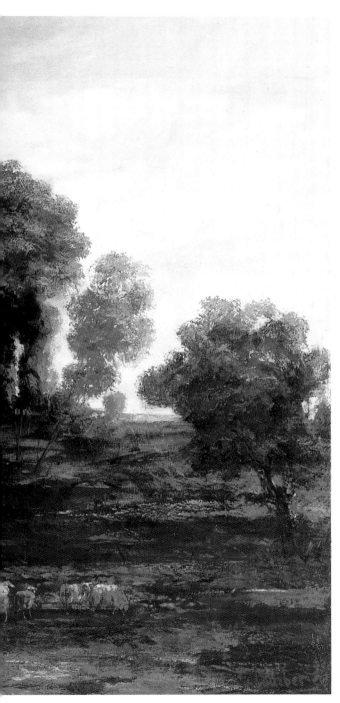

牧羊女　1862 年　油畫畫布
131×164cm　東京村內美術館藏

路維河的源泉　　1864 年　　油畫畫布　　98×130cm　　德國漢堡美術館藏

永遠變化中的海與天空

　　來自奧爾南的庫爾貝也對海與天空是一往情深，一八五四年
他造訪蒙彼利埃，或者一八六五年到特魯維爾旅行，都給了他很
好的機會，讓他有機會面對該如何畫出永遠都在改變的海與天
空。一八六六年庫爾貝在寫給比埃斯的信中曾以爲「這是一種迷
人的練習」，海與天空變化是「一個比一個更自由，也更吸引人」。
莫內也曾稱讚過庫爾貝是「無人可以比他更真實地了解天空」，
不過，可別把庫爾貝歸納到印象主義的前派，或者單純的寫實主
義或者自然主義。因爲其實他根本是個介於中間的藝術家，是不
能單純的予以劃分或者歸派的。

彼諾瓦的溪流　1865 年　油畫畫布　75×90cm　日本靜岡縣立美術館藏

　　　　一八六九年庫爾貝的作品〈海浪〉與〈怒海〉說明了什麼才
是永恆。雖然海水是永遠也不會停止動作的，畫中的三個平行的
主體——海浪、海岸與天空，也都不會靜止不變，但是瞬間與永
恆本來就很難予以絕對的劃分。黃色、綠色、藍色是屬於庫爾貝
風景畫或海景畫中具代表性意義的三種色彩。在呈帶狀的廣大空
間中，庫爾貝不光只是寫景，也喚起我們對變遷時代的認知，說
明了世界舞台本身的秩序。

圖見 144 頁　　　　在〈海景畫〉中，小小幾乎不成比例的一葉孤舟，靠在岸邊，
對應了廣大無邊的海洋與變化多端的天空。基本上而言，庫爾貝

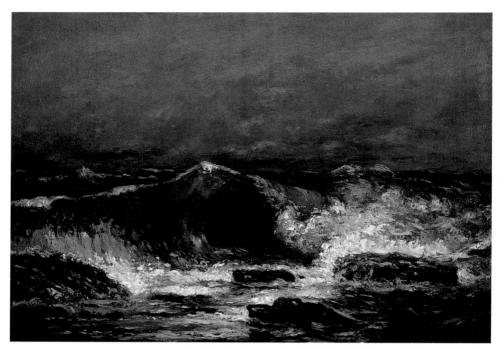

海浪 1869 年 油畫畫布 66×92cm 日本島根縣立美術館藏

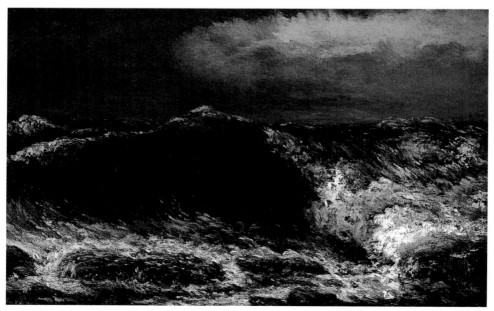

海浪 1870 年 油畫畫布 35×55cm 日本姬路市立美術館藏

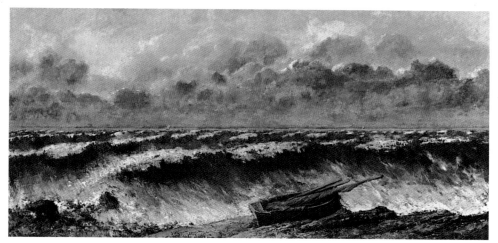

海浪　1869 年　油畫畫布　75.5×151.5cm　美國費城美術館藏

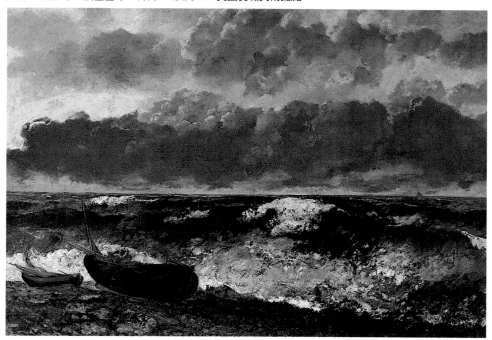

怒海（又稱〈海浪〉）1870 年沙龍展　油畫畫布　117×160.5cm　巴黎奧塞美術館藏

海景畫　1872 年　油畫畫布　38×46cm　法國坎城美術館藏

很少畫海難，因為他覺得世界還是穩定平和的，現藏羅浮宮的〈雷
雨後的艾特達斷崖〉，剛經過風雨洗禮後的峭壁，清新而又寫實，
（懸崖或峭壁也是庫爾貝海景畫或風景畫中一個常常出現且具有
象徵性意義的標誌）他沒有像一般畫家那樣，直接用濃厚的色彩
重疊出奔放無羈暴風雨中的雲或海浪，相反的，庫爾貝卻以優美
的金色調子，繪寫了經過動盪又重新恢復到寧靜大自然中的岩
石、海與船，巧妙的展示出大自然的力量與永恆。在〈聖奧班海

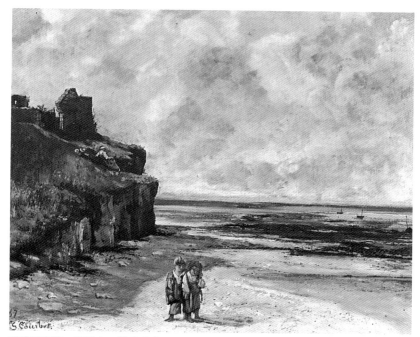

聖奧班海邊　1867 年　油畫畫布　53.5 × 63.5cm　紐約史帝芬・阿恩藝廊藏

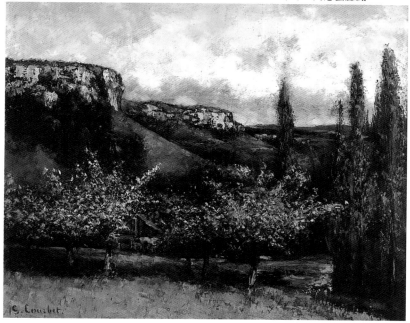

庫爾貝父親的果園　1873 年　油畫畫布　45×54.5cm　荷蘭鹿特丹梵布寧根美術館藏

雷雨後的艾特達斷崖
1870 年沙龍展　油畫畫布
130×162cm　巴黎奧塞美術館藏

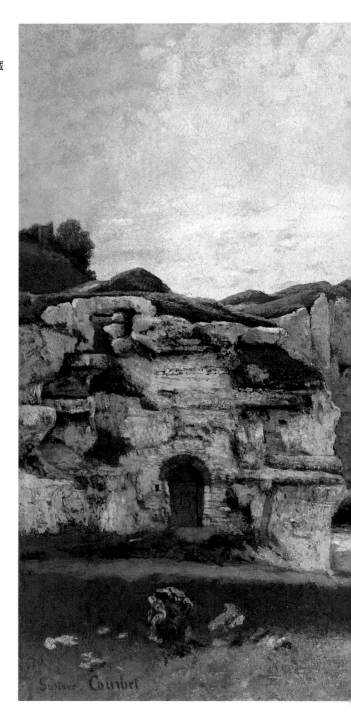

146

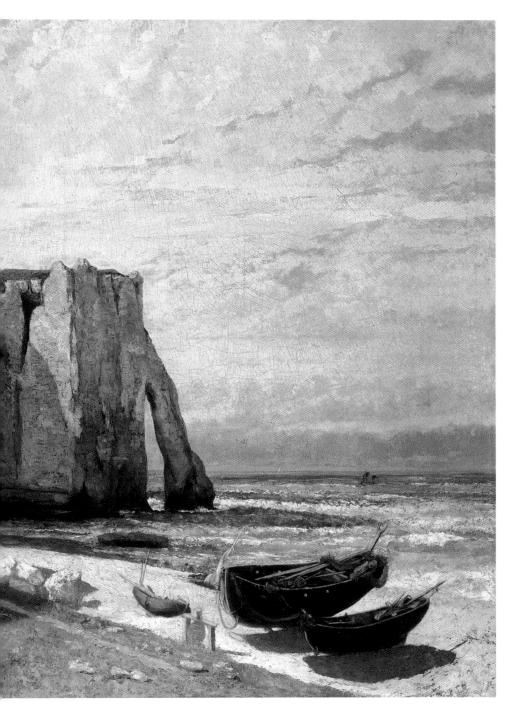

乾草季節的午睡（杜縣的山地）
1867 年　油畫畫布　212×273cm
巴黎小皇宮美術館藏

148

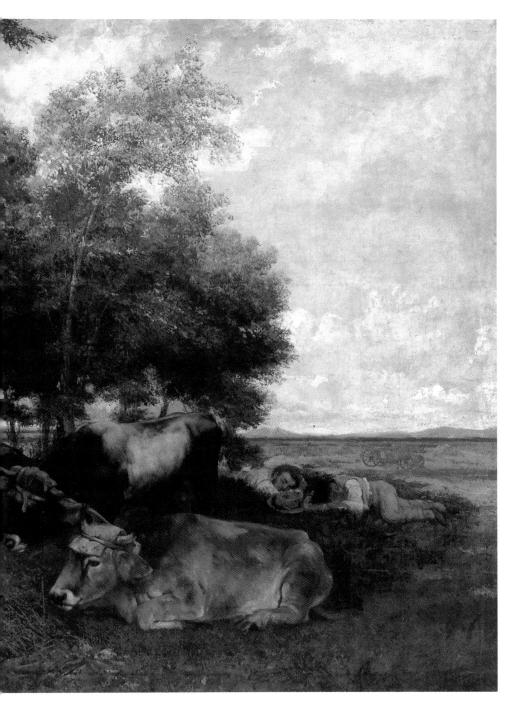

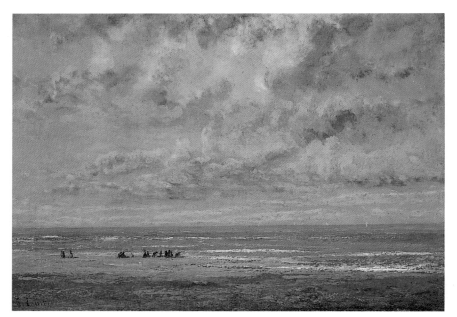

海邊漁夫　1865 年　油畫畫布　44.5×63cm

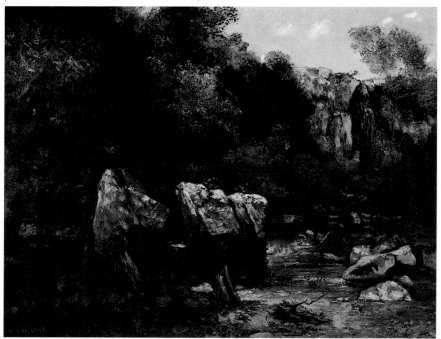

森林中的峽谷　約 1865 年　油畫畫布　56.5×82.3cm　紐約阿卡維拉畫廊藏

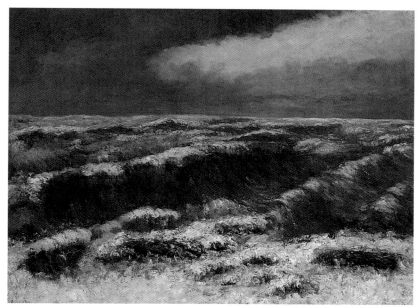

海浪　1865 年　油畫畫布　80.5×100cm　阿根廷國立美術館藏

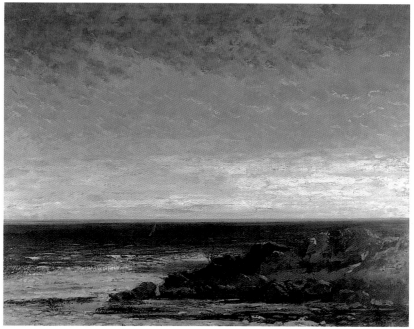

海（1961 年改為〈諾曼第沿岸之海〉）　1867 年　油畫畫布　103×126cm
俄羅斯普希金美術館藏

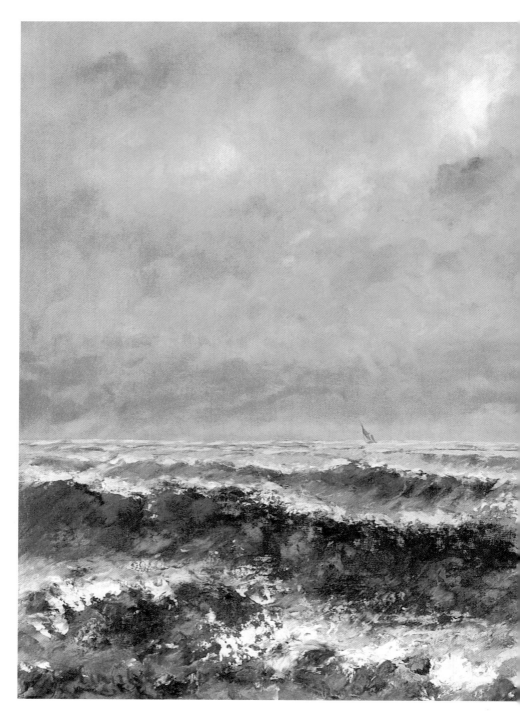

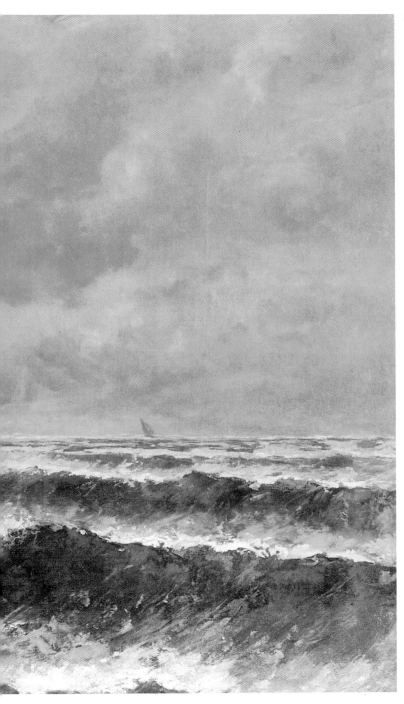

秋之海　1867 年
油畫畫布
54×73cm
日本倉敷大原美術
館藏

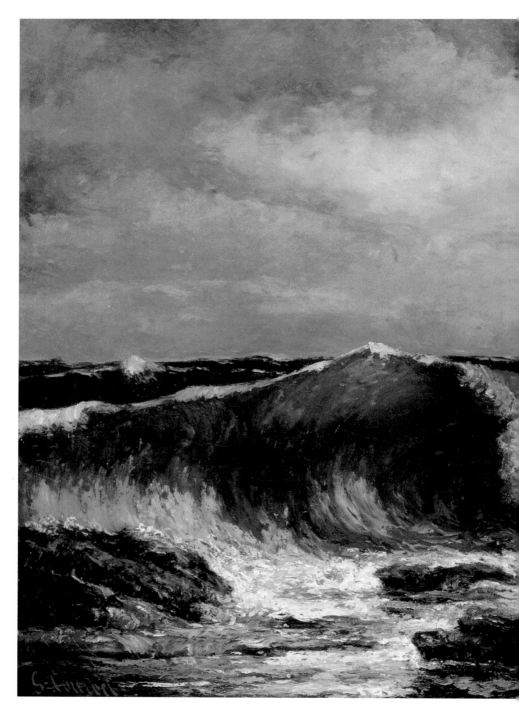

154

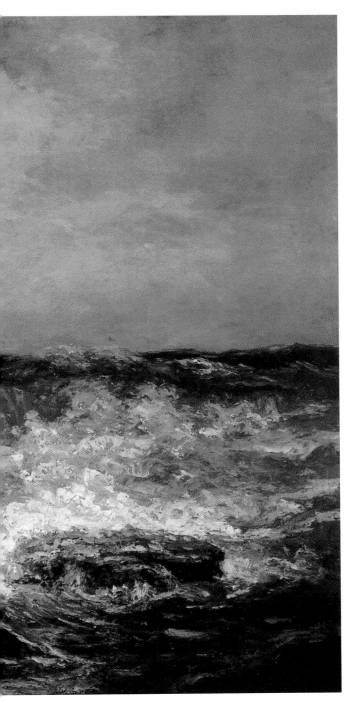

浪潮　1869 年　油畫畫布
73×92cm
東京國立西洋美術館藏

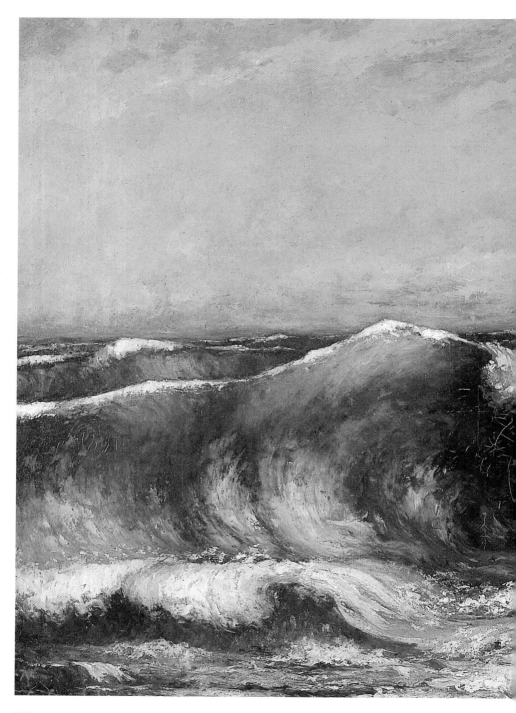

156

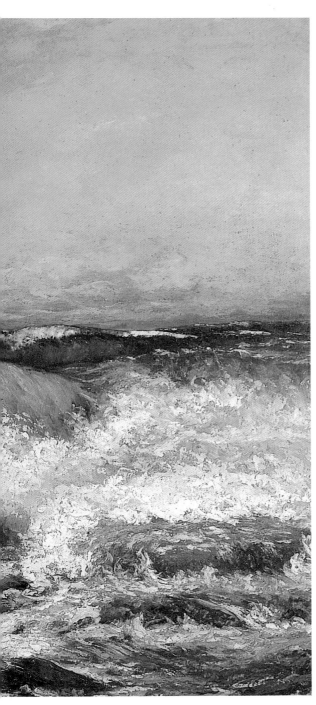

海濤　1870 年　油畫畫布　80×100cm
瑞士文特土爾萊因哈特收藏館藏

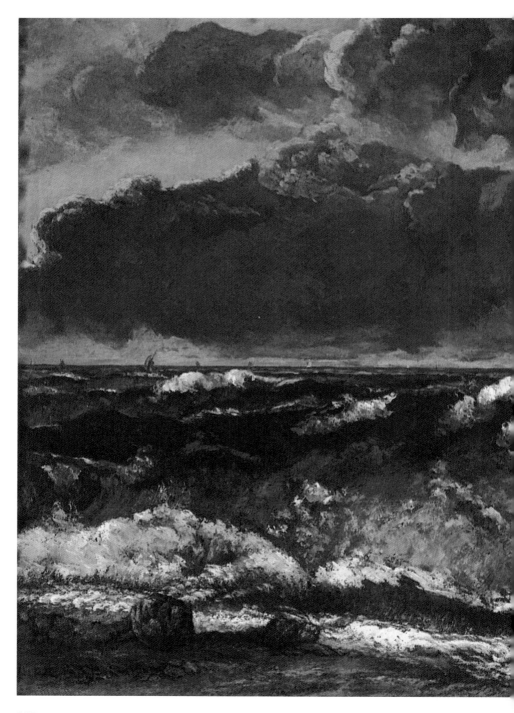

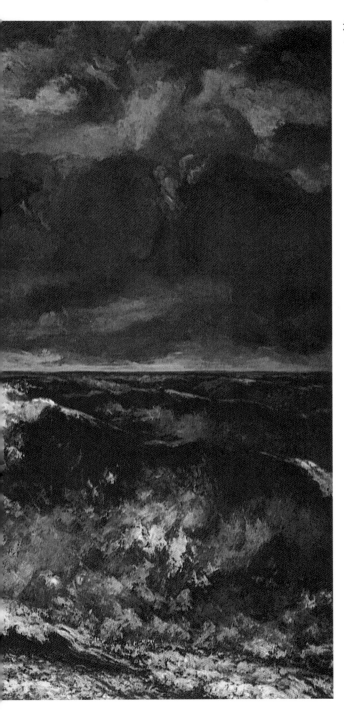

浪　1870 年　油畫畫布
112×144cm　柏林國立美術館藏

靜物　1871～1872 年　油畫畫布　44.5×61cm　倫敦國立美術館藏

邊〉一畫中，著粉紅色衣服的婦女坐在綠油油的草地上，在海邊
沙灘上有兩個貧窮的小孩，襯托出廣大的天空與相對起來較小的
海與海岸，也都一樣展現出庫爾貝海景畫中的特質，那就是大自
然的力量與大自然的永恆。

　　庫爾貝所畫的花，是畫家觀察後快樂而得意洋洋的作品，多
半是在他一八六二年到六三年時停留在一位藝術愛好者，也是共
和黨員，擁有落基蒙城堡的艾蒂安·博德里家中時所畫。博德里
邀請庫爾貝到位於聖東基的家中作客，並且請他作畫。其實，庫
爾貝在〈塞納河畔的姑娘們〉中的滿地鮮花以及〈格雷古瓦夫人〉
一畫中的花，就已經作過對花的描繪，但是在聖東基的作品中，

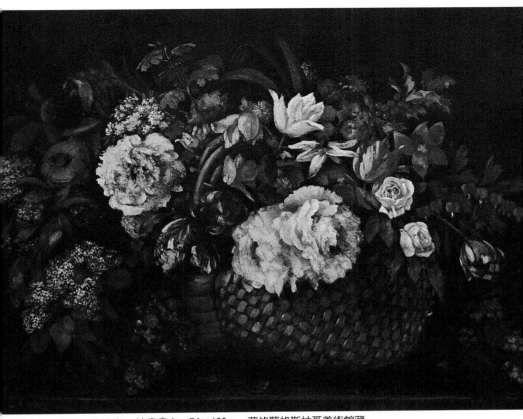

籃中花　1862～1863 年　油畫畫布　74×100cm　蘇格蘭格斯拉哥美術館藏

花與水果成為畫作的主題，佔滿了整個的畫布，有些幾乎要從畫框中跌了出來，鮮艷豐美的展示了庫爾貝對大自然的頌讚。

　　收藏在格拉斯哥美術館的〈籃中花〉與私人收藏的〈花團錦簇〉，畫面上並沒有特別的秩序與構圖，只有一朵朵相擠壓著的花，吐露著驚人的豐盛。〈圍籬〉中的女孩，身上灑滿小花的衣服與籬圍上的繁茂的鮮花一樣奪目，女孩舉起手臂的動作則與繁花形成了平行的斜線。

花團錦簇　1862～1863 年　油畫畫布　51×62cm　日內瓦私人收藏

旺多姆圓柱惹禍上身

　　一八七〇年七月普法戰爭爆發，九月，法國第三共和國宣言發表。庫爾貝被選爲藝術委員會的總裁，負責保護藝術作品，九月十四日，委員會起草請願書，並且建議要拆毀旺多姆圓柱。

　　旺多姆圓柱是一八〇六年到一八一〇年時，拿破崙一世爲了

圍籬　1862 年　油畫畫布　109.8×135.2cm　美國俄亥俄州托蘭多美術館藏

炫耀自己的戰績，用收集來的戰利品一千二百門大砲鎔鑄後所建成，所以又被稱爲凱旋柱。

其實，當時的庫爾貝曾分別向德國軍隊與德國畫家們發出信函，在藝術委員會中爲了善盡保護藝術作品的責任而幾乎不遺餘力。一八七一年一月，巴黎失守，三月，革命政府在巴黎成立，庫爾貝支持新政府，成爲新政府中的美術閣員，五月中他就因爲看不慣當局的暴力行爲而辭職。

五月十六日，頂上有拿破崙一世立像的旺多姆圓柱依然遭到破壞拆除，其實庫爾貝並沒有直接參與此項行動，但是後來卻依然難辭其咎。五月二十八日，新革命政府很快遭到推翻後，庫爾

靜物　1871年　油畫畫布　59×73cm　荷蘭海牙市立美術館藏

貝在七月一日被逮捕，先被關在巴黎裁判所的附屬監獄，後來被移送到凡爾賽，他被戰時評議會判罪服刑六個月，先在聖佩拉吉的監獄，後來又被移到納耶的迪瓦爾醫生的醫院，在這段時期中，庫爾貝的作品多為靜物與素描。

　　在監獄中，幾乎冤枉而遭受到不平法律裁決的庫爾貝，畫的全是靜物畫。一八七一年作品〈靜物〉，他用紅色代表了畫家對生命的肯定以及對生命的希望。〈有花束的婦女頭像〉中，婦女頭頂盛開的鮮花，似乎象徵了畫家依然豐富過人的遐想與美夢。一個雖然因為生病而又沒有自由的沮喪服刑人，卻能在朵朵盛開的鮮花中，看到屬於宇宙的命運，領悟到大自然比人類原來堅強有力得多，也更能主宰黑夜的來臨。

有花束的婦女頭像　1871～1872 年　油畫畫布　46.3×55.2cm　美國費城美術館藏

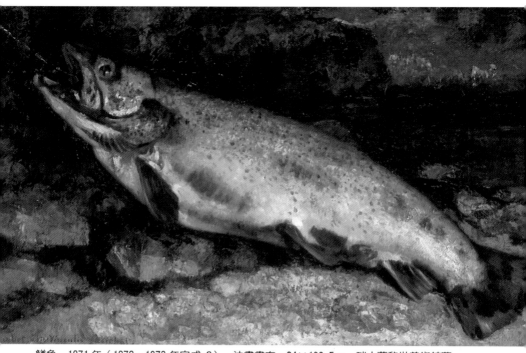

鱒魚　1871 年（1872～1873 年完成 ？）　油畫畫布　84×106.5cm　瑞士蘇黎世美術館藏

創造個人獨立寫實繪畫風格

　　在獄中，庫爾貝也以一半幻想，一半記憶的方式畫出了〈海景畫〉，收斂的色調、精緻的雲彩以及寬廣的海洋，不難讓我們體驗到一個失去自由的人對海洋的依戀與欣羨。

　　一八七二年三月，庫爾貝被放了出來，他回到奧爾南定居。一八七三年，他再度因為旺多姆圓柱的被毀事件遭到起訴。他被懲罰要負擔其賠償與重建的費用，所有的家產都因此被迫充公，七月他被放逐到瑞士。

　　一八七四年審判重新開議，雖然有名律師為之辯護，六月二十六日，庫爾貝還是被判有罪，一八七四年七月一日判決確認，一八七四年，計算出來的罰金是三十二萬三千法郎，可以分期每

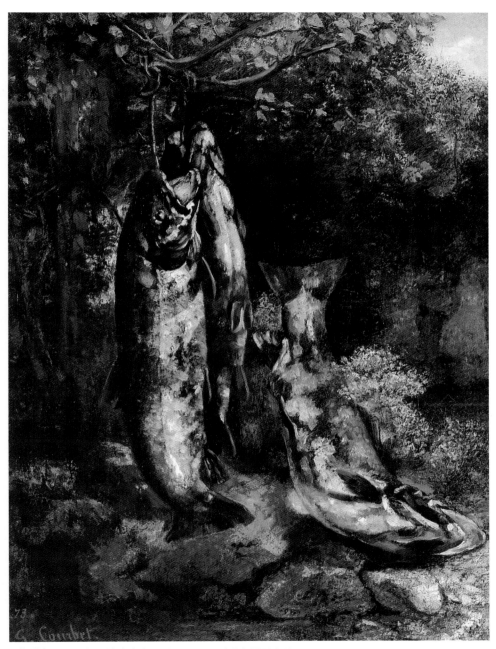

三條鱒魚　1872 年　油畫畫布　116×87cm　瑞士伯恩美術館藏

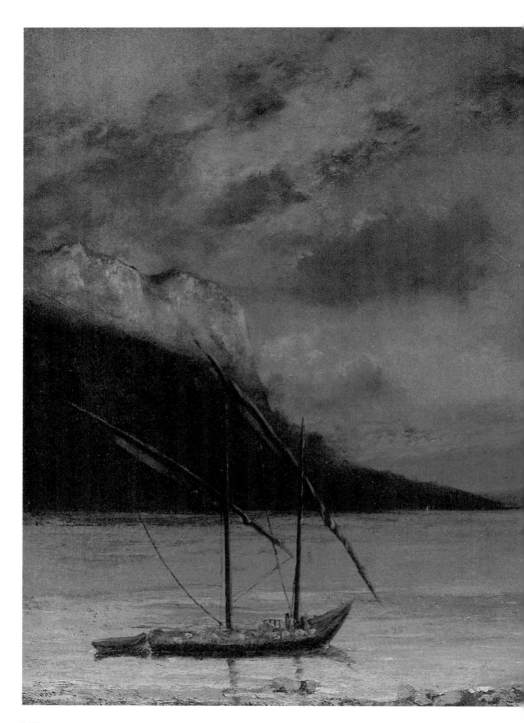

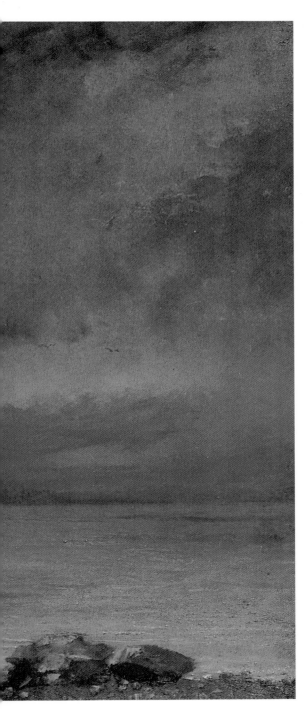

日內瓦湖的夕陽　1874 年　油畫畫布
54 × 65cm　瑞士韋維潔里須博物館藏

香堡 1874 年 油畫畫布
86×100cm
奧爾南庫爾貝美術館藏

香堡　1875 年　油畫畫布　62×92cm　倫爾索尼埃美術館藏

年償還一萬法郎。旺多姆圓柱後來終於在一八七五年修復。

　　庫爾貝在憂心與財務的危機下，有時憤怒不平，有時又一心
希望能站定腳跟重新開始，但他仍然繼續作畫。

　　一八七七年，庫爾貝因為水腫在十二月三十一日死於瑞士，
並且被埋葬在瑞士，直到一九一九年他的遺體才被運回法國奧爾
南的故鄉。

　　我們可以說庫爾貝是一位寫實主義的畫家，雖然他並不願意
被「主義」所束縛；我們也可以說庫爾貝是位社會主義的畫家，
雖然他既非社會主義者，也沒有像同時代畫家米勒那樣是位徹底
寫實的農民畫家；但是，庫爾貝成功的以平民化真實而不失抒情
風格的作品，表達了他對所處政治變遷時代的感受。

　　就像他自己當初的期許一般，庫爾貝的確成功地創造了屬於
個人獨立的寫實主義繪畫風格。

畫家父親雷斯・庫爾貝肖像　1873 年　油畫畫布　92×74cm　巴黎小皇宮美術館藏

庫爾貝素描作品欣賞

打石工人　1865 年　石墨素描加上紅色輪廓線　31×23cm　奧爾南庫爾貝美術館藏

鄉間情侶　1847 年　炭筆　42×31cm　私人收藏

抽煙斗的自畫像　約 1844 年　炭筆、紙　18.7×23.9cm　美國哈佛大學佛格美術館藏

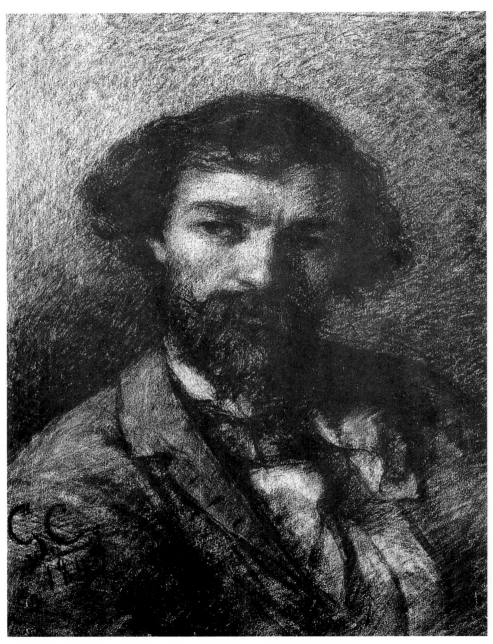

艾爾豐斯・普拉梅特　1847 年　炭筆　32.5×24cm　巴黎羅浮宮美術館藏

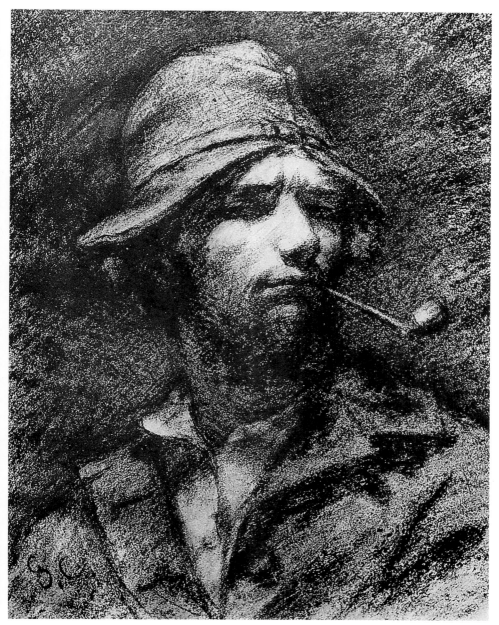

自畫像　約 1848 年　炭筆、紙　28×21cm　美國哈特福特威茲華斯圖書館藏

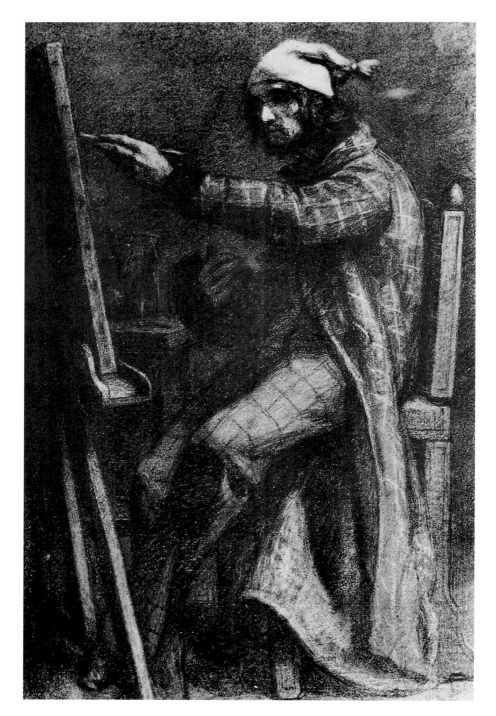

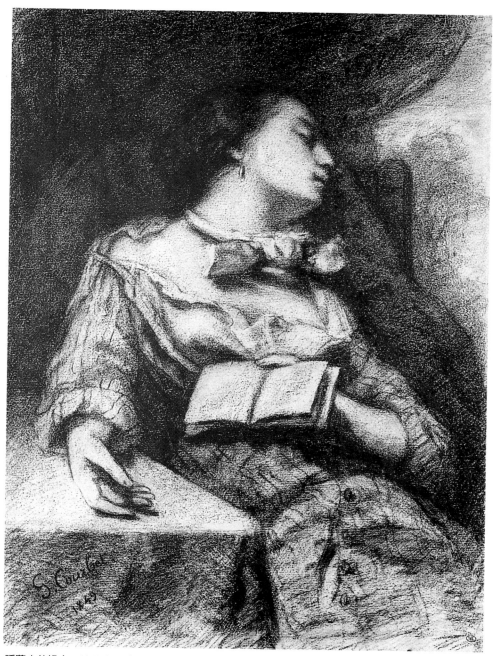

睡夢中的婦人　1849 年　炭筆　47×30cm　巴黎奧塞美術館藏（上圖）
畫架前的畫家　約 1848～1849 年　炭筆　55.4×33.5cm　美國哈佛大學佛格美術館藏（左頁圖）

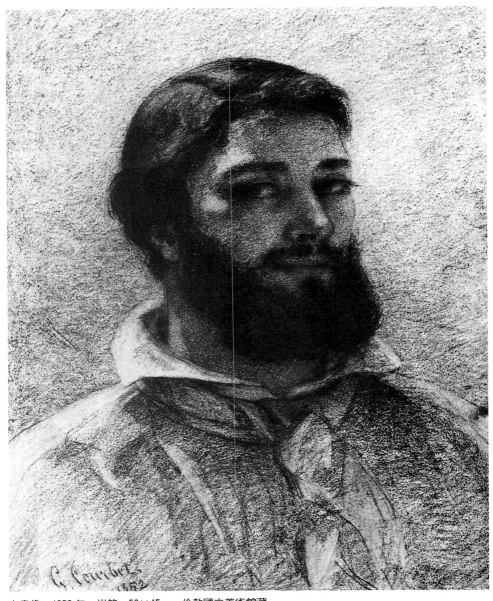

自畫像　1852 年　炭筆　56×45cm　倫敦國立美術館藏

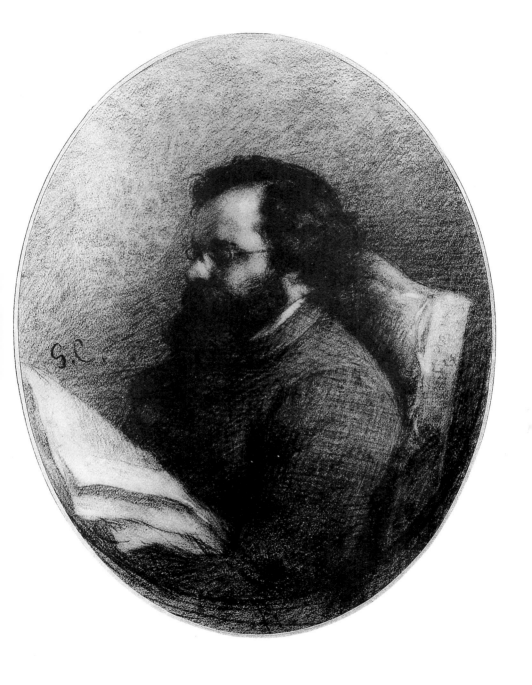

法蘭西・薩巴提耶　1854～1857 年　蠟筆　34×26cm　法國蒙彼利埃法布爾美術館藏

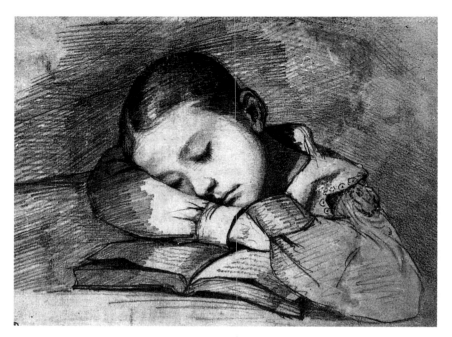

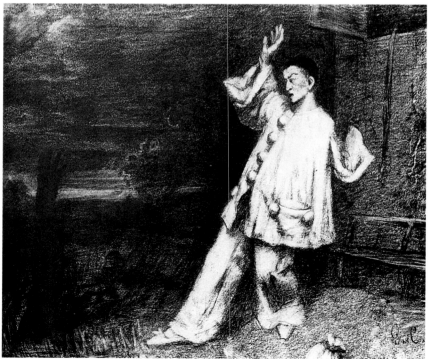

坐著的男人 1843 年 炭筆
33×24cm 巴黎私人收藏
（上圖）

風景習作 炭筆 25×35cm
奧爾南庫爾貝美術館藏
（下圖）

茱麗葉・庫爾貝畫像
1841 年　鉛筆　20×26cm
巴黎羅浮宮美術館藏
（左頁上圖）

布拉斯・諾爾　1856 年
黑色蠟筆　45×51cm
私人收藏（左頁下圖）

利索的水源頭　1848 年以前　素描　14×22.1cm
巴黎奧塞美術館藏（上圖）
弗朗什－孔泰風景畫　1843 年　石墨　14×22cm
巴黎羅浮宮美術館藏（下圖）

貝登的老古堡　年代不詳　石墨　10×13.6cm　巴黎奧塞美術館藏

洛特布倫的溪谷　年代不詳　石墨　10×13.6cm　巴黎奧塞美術館藏

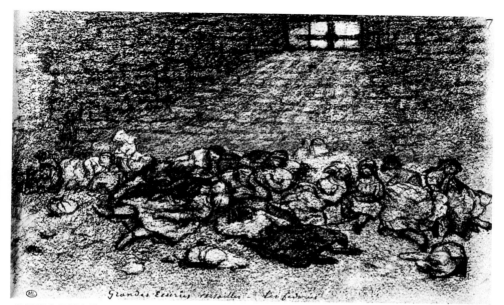

凡爾賽大馬棚中的同盟軍　1871 年　炭筆、灰紙　66×26.7cm　巴黎奧塞美術館藏

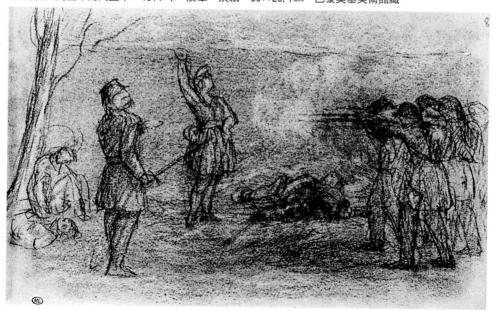

死刑　1871 年　炭筆、白粉筆　16.6×26.7cm　巴黎羅浮宮美術館藏

庫爾貝年譜

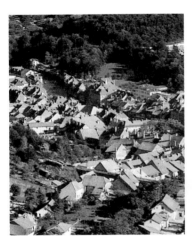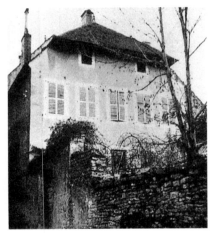

一八一九　六月十日葛士達夫‧庫爾貝出生於法國鄰近瑞士
　　　　　國境的小城奧爾南。父親雷吉斯‧庫爾貝為葡萄
　　　　　園主人；擔任奧爾南近郊弗拉杰村長。他一共有
　　　　　四個妹妹。

一八三〇　十一歲。七月革命。路易‧菲力浦即位。

一八三一　十二歲。進入奧爾南一所教會學校念書，曾隨新
　　　　　古典主義大家葛羅習畫的神父克勞德‧安德‧瓦
　　　　　斯荷學習，神父常帶他們出去寫生。

庫爾貝像
庫爾貝的故鄉奧爾南的鳥瞰（左頁左圖）
庫爾貝出生的家，現為庫爾貝美術館（左頁右圖）

一八三七　十八歲。進入法國柏桑松皇家高中就讀，念的是
　　　　　哲學。跟隨柏桑松藝術學院的校長法蘭傑洛，一
　　　　　位古典主義畫家大衛的信徒習畫。
一八三九　二十歲。畫了第四張石版畫作品，那是替他的好
　　　　　朋友馬克斯‧比肖（Max Bochon）的詩做插畫，
　　　　　在柏桑松出版。秋天遷居巴黎，進入新古典主義
　　　　　歷史畫家夏爾‧史都班畫室學畫。

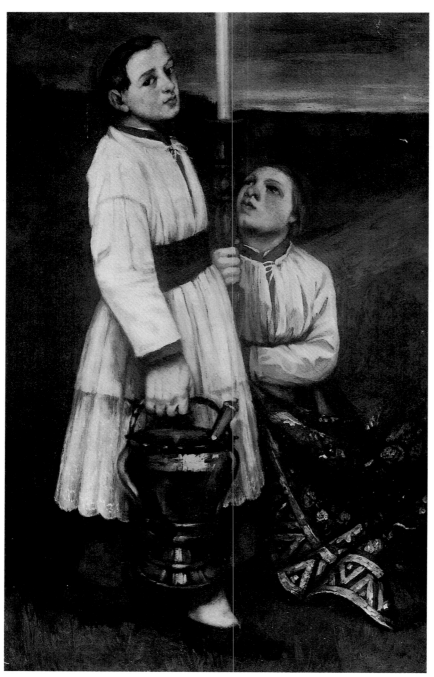

唱聖詩的小孩　1856 年　油畫畫布　84×51.5cm　私人收藏

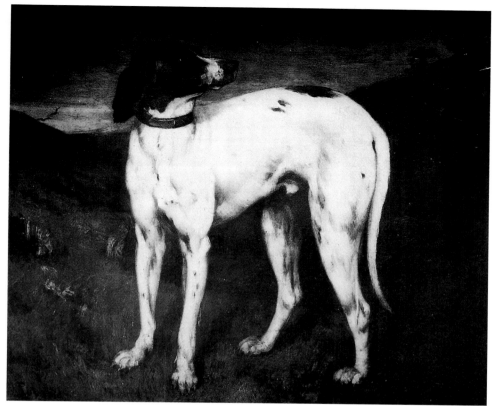

奧爾南之犬　1856 年　油畫畫布　65×81cm　私人收藏

一八四〇　二十一歲。庫爾貝決定放棄攻讀律師，終身從事
　　　　　繪畫，成為羅浮宮的常客，經常描摹前輩與當代
　　　　　畫家的作品。

一八四一　二十二歲。到法國的勒阿佛爾旅行。

一八四四　二十五歲。作品〈帶黑狗的自畫像〉首次被沙龍
　　　　　展接受。創作〈鄉間情侶〉與〈吊床〉。

一八四五　二十六歲。五件作品送往沙龍展，只有一幅〈吉
　　　　　他手〉被接受。經常往來於巴黎與奧爾南間，後
　　　　　來庫爾貝也一直如此。

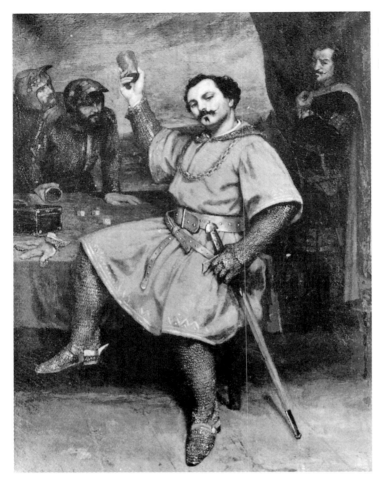

一八四六　二十七歲。送到沙龍展的作品共有八件，但是只
　　　　　有目前被收藏在法國蒙彼利埃的一件作品〈抽煙
　　　　　斗的自畫像〉被接受。

一八四七　二十八歲。三幅作品均被沙龍展拒絕。到荷蘭旅
　　　　　行，在那裡，庫爾貝的畫作受到欣賞。與情婦也
　　　　　是他的模特兒維吉妮·比內生了一個兒子。

一八四八　二十九歲。參加沙龍展的作品共有七件，包括了
　　　　　〈波特萊爾的畫像〉、〈提琴手〉等。繪有作品
　　　　　〈摔角〉。他的畫室成為當時藝術家、藝評家與

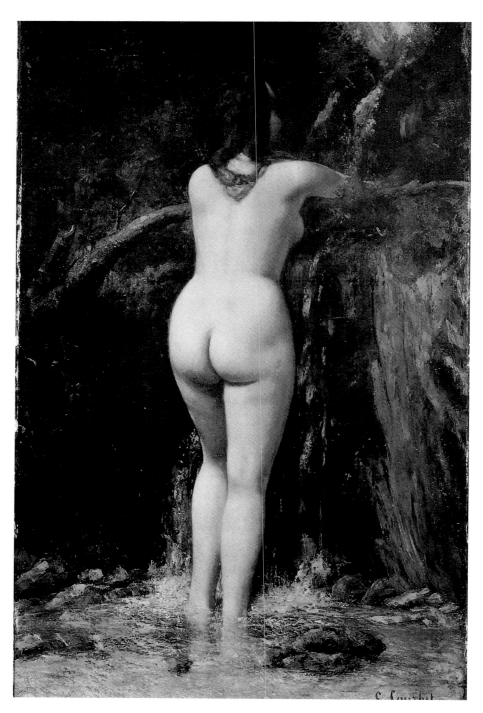

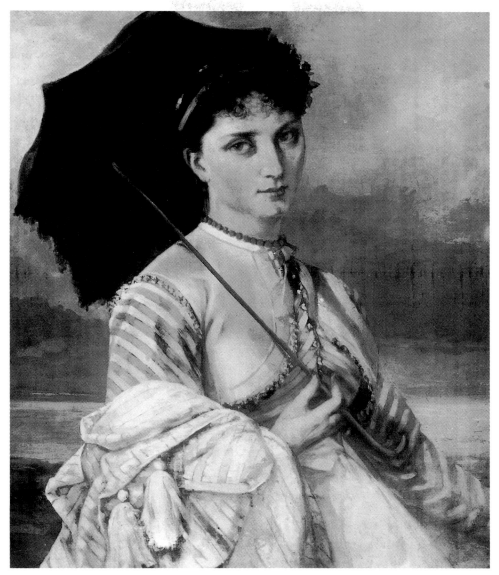

巴洛妮・維斯哥肖像　1865 年　油畫畫布　92×73cm　蘇格蘭格拉斯哥美術館藏（上圖）
泉邊女人　1862 年　油畫畫布　120×175cm　紐約大都會美術館藏（左頁圖）

文學家聚會的重要地方，他常與柯洛、尚佛勒里、布魯頓、杜米埃等人在一起，寫實主義因此得以萌芽、開花與結果。（二月革命，第二共和臨時政府成立。十二月選舉，拿破崙當選皇帝。）

一八四九　　三十歲。是年沙龍展共接受了庫爾貝七張作品，包括大受歡迎的〈在奧爾南晚餐之後〉，這幅畫後來被政府買下而送到法國里昂博物館收藏。庫爾貝得到二等獎章。夏天與柯洛一起在佛朗西斯‧韋家中作客並畫畫。秋冬時回到奧爾南，開始畫〈奧爾南的葬禮〉以及〈打石工人〉。

一八五〇　　三十一歲～三十二歲。送出九幅作品到沙龍展，
　｜　　　　包括〈奧爾南的葬禮〉、〈打石工人〉等。他也
一八五一　　在法國第戎與柏桑松展出作品。在法國的安道爾省與社會詩人比爾‧杜邦在一起。〈打石工人〉在比利時大受好評。到德國旅行。開始畫〈消防隊的出發〉。

一八五二　　三十三歲。畫作〈從鄉下來的姑娘〉等。到德國

杜維勒海灘上的漁船　1866 年　油畫畫布　46×60cm　瑞士洛桑私人收藏

法蘭克福展出作品〈奧爾南的葬禮〉等，得到極
大的成功。（第二帝政成立。）

一八五三　三十四歲。展示作品〈摔角〉、〈浴者〉及〈睡
　　　　　夢中的紡紗者〉。後面兩幅作品被來自蒙彼利埃
　　　　　的收藏家阿佛列德・布魯懷斯所收藏，他是庫爾
　　　　　貝的好朋友，同時也是畫家柯洛作品的瘋狂愛好
　　　　　者。

一八五四　三十五歲。在法蘭克福展出〈簸穀者〉與〈奧爾
　　　　　南風景〉。受布魯懷斯邀請到蒙彼利埃小住。

一八五五　三十六歲。由於作品〈奧爾南的葬禮〉與〈畫家

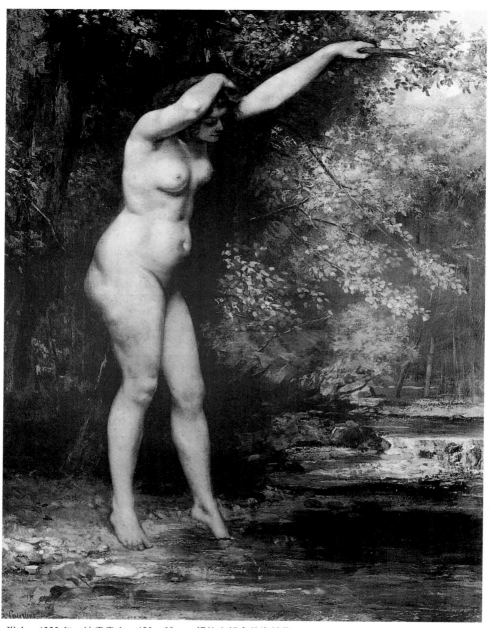

浴女　1866 年　油畫畫布　130×98cm　紐約大都會美術館藏

貧窮村落，奧爾南　1867 年　油畫畫布　86×126cm　私人收藏

的畫室〉遭到國際博覽會拒絕，憤而自行租借場
地展覽畫作。到比利時的安特衛普、根特等地旅
行，回途並路經萊茵河谷地區。

一八五六　三十七歲。關於寫實主義的爭論依然不休。尚佛
勒里開始研究庫爾貝的作品。

一八五七　三十八歲。共有六幅作品送到沙龍展。與卡斯格
納瑞相交日深，也因為尚佛勒里寫了一篇對好友
布魯懷斯不友善的評論而與庫爾貝產生了嫌隙。

一八六〇　四十一歲。在奧爾南渡過冬天。畫〈雪地中的船
難〉。

一八六一　四十二歲。在沙龍展中展出五張作品並且十分成
功。到安特衛普展覽。在那裡，庫爾貝發展出寫

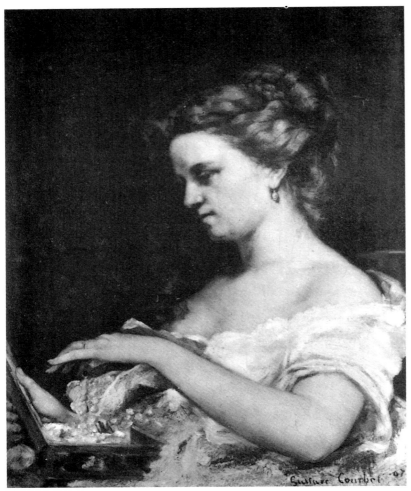

把玩首飾的貴婦　1867 年　油畫畫布　81×64cm　坎恩美術館藏

實主義的理論。在巴黎，他的畫室中約有四十名
學生，不過後來多半都沒有什麼名氣。在奧爾南
嘗試作〈牛頭魚翁〉的雕塑。

一八六二　四十三歲。受好友卡斯格納瑞邀請，到他位於羅
　　　　　什門地方的家中作客，並且待了六個月。與柯洛

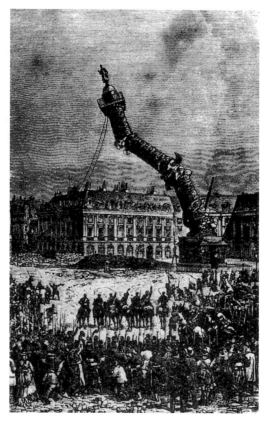

吉爾・艾克力波斯畫的庫爾貝漫畫人像
1870 年（上圖）
巴黎旺多姆廣場圓柱拆毀情景（右圖）

等畫家一起作風景寫生。與當地一位商人的妻子
博蕾夫人發生了羅曼史。作了無數的肖像畫、風
景畫與花卉寫生。

一八六三　四十四歲。作品〈會議歸來〉因為「對宗教侮辱」
而被沙龍展拒絕。這幅畫也使庫爾貝與卡斯格納
瑞發生爭執。庫爾貝轉與布魯頓相交。

一八六四　四十五歲。作品〈睡夢初醒〉遭到沙龍拒絕。

一八六五　四十六歲。一月布魯頓去世。庫爾貝在沙龍展
出了〈布魯頓與他的家人〉。在特魯維爾與美國
畫家惠斯勒和法國印象派畫家莫內相識。作品多

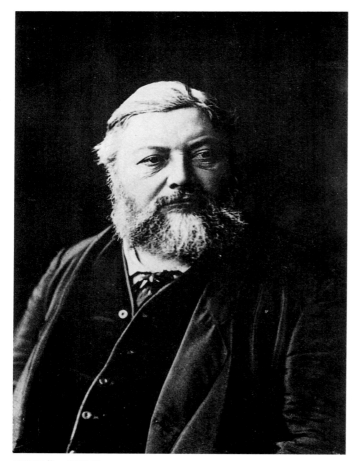

庫爾貝像　1877 年

為風景畫與社會知名人士的肖像畫。

一八六六　四十七歲。〈女人與鸚鵡〉、〈愉悅泉畔的林中
　　　　　獐鹿〉在沙龍展中備受好評。由於〈女人與鸚鵡〉
　　　　　沒有如約被政府收購而大為憤怒不滿。在當時社
　　　　　交圈中十分活躍。

一八六七　四十八歲。再度自行在國際博覽會中租場地展示
　　　　　作品，共展出一百三十二幅作品。

庫爾貝最後書信手稿

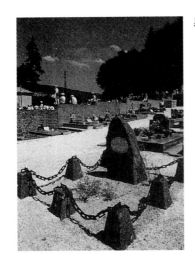

奧爾南的庫爾貝之墓

一八六八　四十九歲。在沙龍中展出作品〈在奧爾南施捨的
　　　　　乞丐〉，結果卻失敗。為〈爛醉如泥的教士〉以
　　　　　及〈一個傻的可憐又可笑者的死亡〉兩篇絕對反
　　　　　宗教的文章作插圖。

一八六九　五十歲。被路易二世封為聖米歇爾功勳伯爵。到
　　　　　德國慕尼黑旅行。在那裡，他受到極大的歡迎，
　　　　　並且贏得當地啤酒屋的飲酒冠軍。模寫荷蘭畫家
　　　　　林布蘭特以及肖像畫與風俗畫家哈爾斯的作品。
　　　　　回程經過瑞士回到法國。

一八七○　五十一歲。向沙龍展提出作品〈雷雨後的艾特達
　　　　　斷崖〉以及〈怒海〉。六月，新政府頒發榮譽勳
　　　　　章，但是被庫爾貝拒絕。這一年也是庫爾貝聲譽
　　　　　達到巔峰的一年。九月被新政府任命為藝術委員
　　　　　會總裁。（七月，普法戰爭，九月拿破崙三世投
　　　　　降，第三共和成立。）

一八七一　五十二歲。一月二十九日巴黎失守。庫爾貝支持
　　　　　新政府，被選為內閣中的美術代表。革命政府在

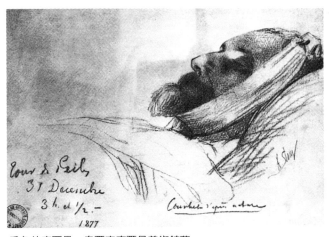

垂危的庫爾貝　奧爾南庫爾貝美術館藏

　　　　　五月二十八日被推翻，庫爾貝也在六月七日因旺
　　　　　多姆圓柱被毀事件遭到逮捕。在獄中畫了一些素
　　　　　描與靜物作品。

一八七二　五十三歲。三月被釋放。由於政治的理由，畫作
　　　　　被沙龍拒絕。回到奧爾南定居。

一八七三　五十四歲。希望參加在維也納所舉行的國際博覽
　　　　　會。最後在一家私人的俱樂部展出作品，結果非
　　　　　常成功。再次因為旺多姆圓柱事件被起訴，不但
　　　　　財產被充公，而且被迫流亡瑞士。

一八七四　五十五歲。六月被判有罪，罰金高達三十二萬三
　　　　　千法郎。

一八七五　五十六歲～五十七歲。在忿恨與不平下，情緒時
　｜
一八七六　好時壞。創作了大量作品。

一八七七　五十八歲。十二月三十一日因水腫死於瑞士，並
　　　　　埋葬於瑞士。直到一九一九年，遺體才被運回故
　　　　　鄉，也就是法國的奧爾南。一生中所作繪畫作品
　　　　　多達數千幅。

國家圖書出版品預行編目資料

庫爾貝＝Courbet／何政廣主編– 初版. –
臺北市；藝術家， 民 88
　面： 公分. –（世界名畫家全集）

　ISBN 957-8273-15-0

1. 庫爾貝（Courbet,Gustave, 1819-1877）-傳記
2. 庫爾貝（Courbet,Gustave, 1819-1877）
　-作品集-評論 3. 畫家-法國-傳記

940.9942　　　　　　　　　　87016525

世界名畫家全集

庫爾貝 Courbet

何政廣／主編

發 行 人　何政廣
編　　輯　王庭玫・魏伶容・林毓茹
美　　編　李怡芳・柯美麗・王孝媺・林憶玲
出 版 者　藝術家出版社
　　　　　台北市重慶南路一段 147 號 6 樓
　　　　　TEL：（02）23719692~3
　　　　　FAX：（02）23317096
　　　　　郵政劃撥：0104479-8 號帳戶
總 經 銷　時報文化出版企業股份有限公司
　　　　　桃園市龜山區萬壽路二段351號
　　　　　TEL：（02）2306-6842
南部區域代理　吳忠南
　　　　　台南市西門路一段223巷10弄26號
　　　　　TEL：（06）2617268
　　　　　FAX：（06）2637698

印　　刷　欣 佑彩色製版印刷有限公司
初　　版　中華民國 88 年（1999）1 月
定　　價　台幣 480 元

ISBN　　957-8273-15-0
法律顧問　蕭雄淋